丁逸峰·著

基础入门

星空摄影

电子工业出版社

Publishing House of Electronics Industry

北京·BEIJING

图书在版编目（CIP）数据

星空摄影基础入门 / 丁逸峰著 . —北京：电子工业出版社，2022.4

ISBN 978-7-121-43152-4

Ⅰ.①星… Ⅱ.①丁… Ⅲ.①天文摄影－摄影艺术 Ⅳ.①J419.9

中国版本图书馆CIP数据核字（2022）第045629号

责任编辑：赵含嫣　　　特约编辑：田学清

印　　刷：北京缤索印刷有限公司

装　　订：北京缤索印刷有限公司

出版发行：电子工业出版社

　　　　　北京市海淀区万寿路173信箱　　　邮编：100036

开　　本：787×1092　　1/16　　印张：13　　字数：212千字

版　　次：2022年4月第1版

印　　次：2022年4月第1次印刷

定　　价：99.00元

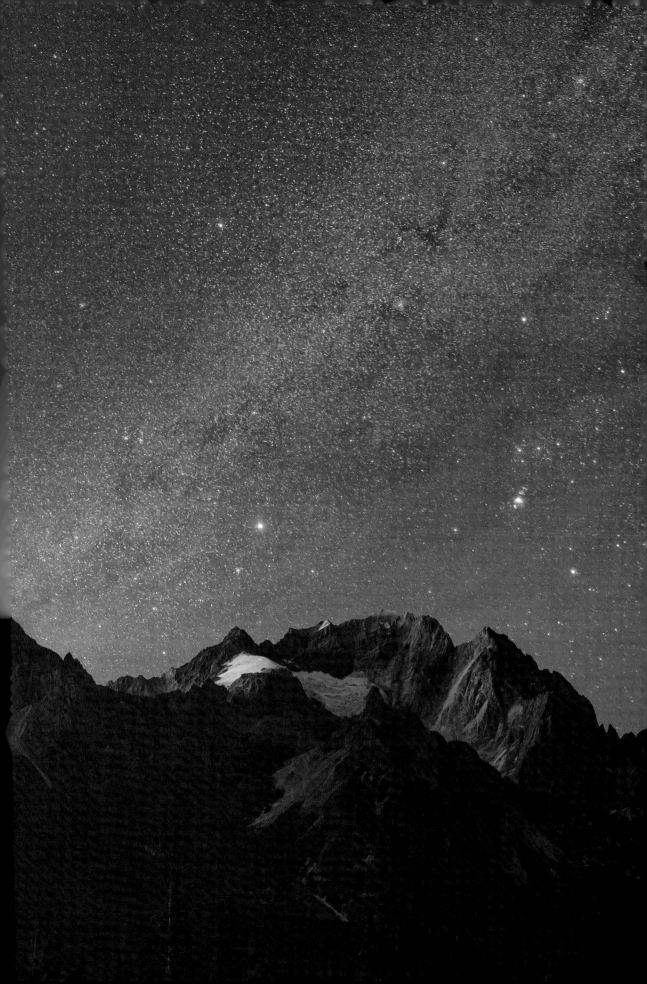

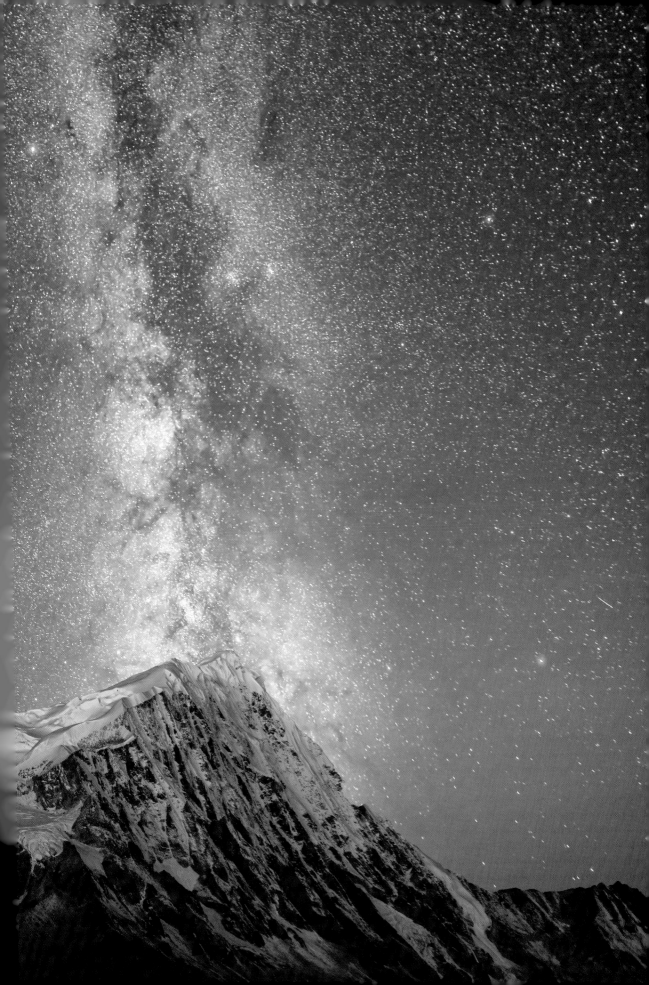

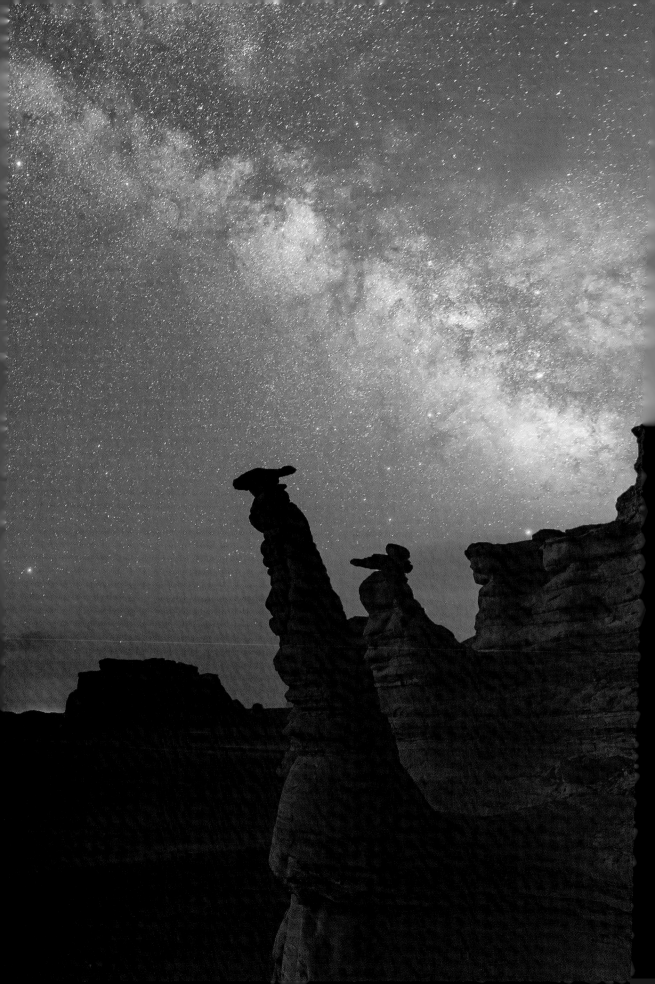

前言

——我的摄影之路与学习建议

本书是在风光摄影教程之外单独增设的专题。

之所以单独增设专题来介绍星空摄影的内容，一方面是因为其相比于常规风光题材有着独特的自然规律、操作技巧和后期修图流程，这些都对摄影师提出了更高的要求；另一方面，壮丽的星空又是无比震撼的，吸引着越来越多的摄影爱好者加入追逐星空的行列。

2016 年我第一次尝试拍摄星空，如今每个月只要月相和天气合适，就忍不住出发去户外无人区蹲守，静静地看着夜幕降临，银河从地平线升起。现在我开设了教学工作室，带着学员一起去世界各地的美景区，现场手把手指导他们对焦、设置参数，让更多人第一次拍出了自己的星空作品。

本书是我多年拍摄星空过程中总结的经验和心得体会，针对初学者常遇到的难点进行详细讲解。其中既包括必备的天文知识储备、现代化的辅助手机软件应用，也有精心整理的星空拍摄地推荐。回到摄影本身，本书还介绍了完整的器材选择、参数设置和不同主题的后期处理方法，"一条龙"式的教学能让读者快速构建自己的知识体系。

建议读者在学习的过程中紧密结合实战，多多拍摄和动手修图，以真正理解本书中介绍的知识。

星空摄影的器材与软件都在不断更新之中，加之笔者水平有限，书中如有未尽之处，欢迎读者提出改进意见，以期后续改版、增订内容。

目录 Contents

第六章 完整夏季银河处理流程

第七章 完整银河拱桥处理流程

第八章 完整冬季银河处理流程

第九章 星轨的拍摄

第十章 流星雨的拍摄与后期处理

后记

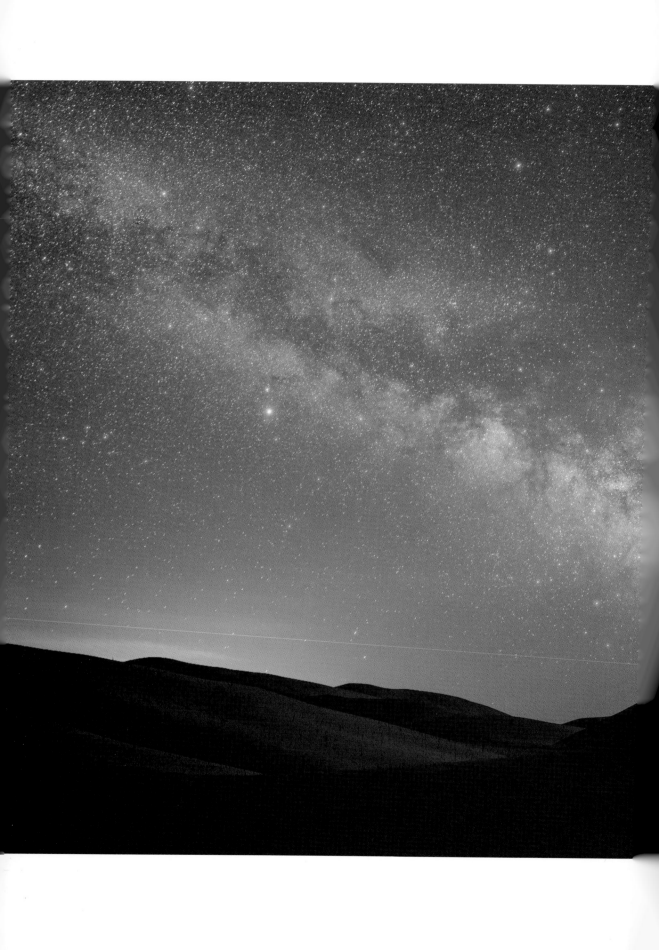

第一章　天文基础知识

CHAPTER
1

相比于雪山、日落等自然类题材，星空摄影最大的特点是具有极强的规律性，以至于完全无法靠蛮力来强行出片。相反，掌握了客观的天文基础知识，也能够让我们的拍摄事半功倍。

那么，天文基础知识具体包括哪些知识点呢？我总结为以下四个方面：

第一，银河中心（银心）升起时间在一年之内的变化，由此引申出银河季的概念；

第二，银心升起之后，随着时间和观测点的位置变化规律；

第三，月相对银河拍摄的影响；

第四，常见的天文现象。

一、银心升起时间的变化

所谓"银心升起"，其实是由于地球自转，黑夜地区刚好面对银河中心方向产生的天文效果。由于地球同时也在公转，导致一年之内不同月份能够在黑夜地区看见银心的时间也有所不同。

3—4月，银河中心在后半夜可见；

5—6月，银河中心在整晚可见；

7—9月，银河中心在前半夜可见。

图1-1是6月拍摄于青海金沙湾的夏季银河中心效果，可以明显看到璀璨的银心区域。

每年10月一次年2月，由于地球的公转位置刚好是白天地区面对银河中心，黑夜地区则是面对银河较为黯淡的区域，则银心整晚不可见。

图1-2是12月拍摄于四川雅哈垭口的冬季银河，面对的是银河较为黯淡的区域。

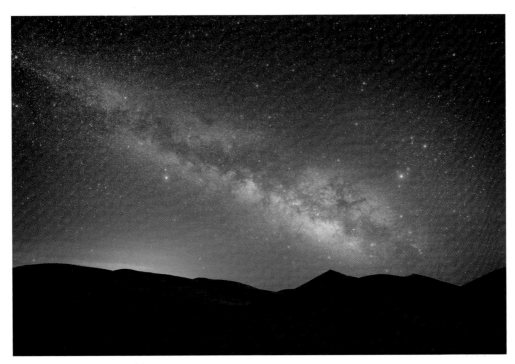

图 1-1 夏季银河中心效果（青海金沙湾，6 月）

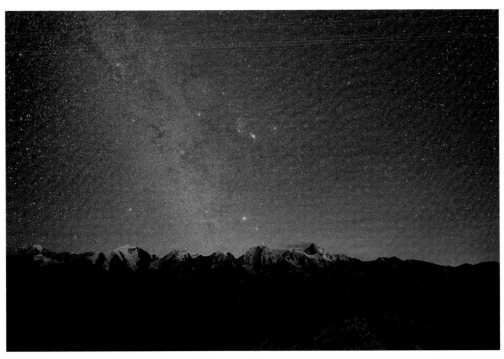

图 1-2 冬季银河黯淡区域（四川雅哈垭口，12 月）

因此，我们一般把能够拍摄到璀璨银心的夏季月份叫作"银河季"，所拍摄的天文效果也被称作"夏季银河"。

而冬季月份拍摄到的较为黯淡的银河效果则被称作"冬季银河"。冬季银河也有其独特魅力所在，便是猎户座大星云，这些我会在后续章节进行更详细的讲解。

二、银心的位置变化规律

银心升起之后，其位置也是在不断变化的，具体而言与时间和观测点有关。

（一）一天之内，银心会逐渐向右上方移动

这一点，我通过在四川冷尕措同一个晚上、间隔半小时拍摄的三张照片，就能让读者直观感受到银心移动的方向规律。

图 1-3~ 图 1-5 是我在同一个晚上、间隔半小时拍摄的四川冷尕措贡嘎山银河照片。

图 1-3 是拍摄的第一张，银心有一半被山体遮挡。

图 1-4 是拍摄的第二张，银心完全露出，位于山峰上方。

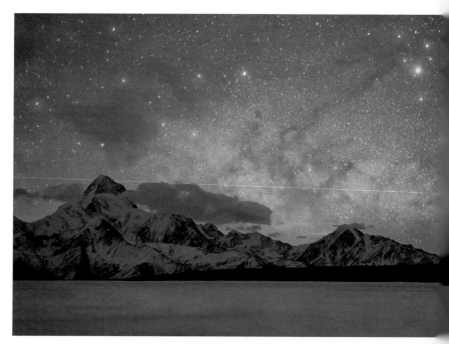

图 1-3　23:30 拍摄的银河（四川冷尕措贡嘎山）

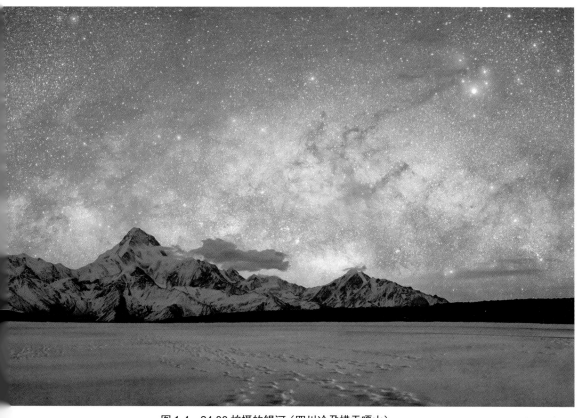

图 1-4　24:00 拍摄的银河（四川冷尕措贡嘎山）

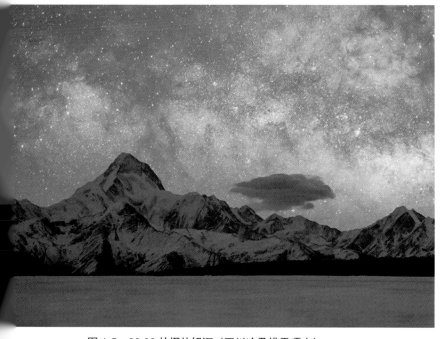

图 1-5　00:30 拍摄的银河（四川冷尕措贡嘎山）

图 1-5 是拍摄的第三张，银心距离贡嘎山越来越远，向着更高的天空区域移动。

一方面，面对此类雪山等高海拔的地景，拍摄者需要在银河升起之后再等待一段时间，才能真正看到银心出现在视野之内。

另一方面，拍摄者需要等到银心升到一定的高度，才能拍摄出银河拱桥的效果。以6月拍摄的内蒙古乌兰布统的夏季银河为例，虽然银河在21:00便从地平线升起，如图1-6所示，但是要再等2个小时，大约在23:00才能拍摄出图1-7所示的完整的银河拱桥效果。

图1-6 银河中心单张照片（内蒙古乌兰布统，6月）

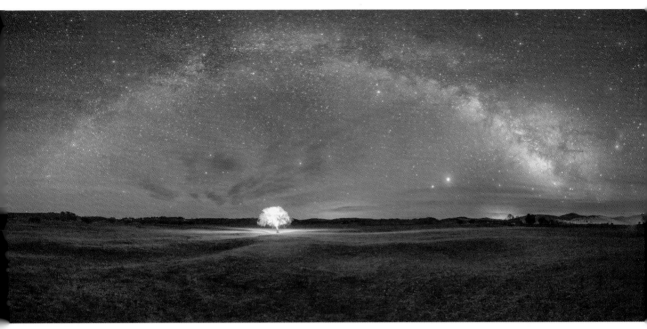

图 1-7　银河拱桥接片（内蒙古乌兰布统，6 月）

（二）一年之内，银心角度逐渐变得垂直于地面

　　每年 3 月，银心刚于夜间可见时，与地平线的夹角是一个较小的锐角；随着月份的增加，银心与地平线的夹角逐渐增加，直到 9 月形成近似直角。

　　图 1-8 是拍摄于 3 月的四川雅哈垭口的银河，图 1-9 是拍摄于 4 月的内蒙古额济纳旗怪树林的银河，图 1-10 是拍摄于 5 月的内蒙古锡林郭勒盟明安图天文台的银河，图 1-11 是拍摄于 6 月的青海俄博梁的银河，图 1-12 是拍摄于 8 月的青海水雅丹的银河，能够明显感受到银心与地平线夹角的变化规律。

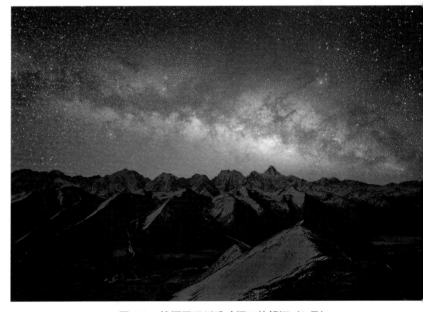

图 1-8　拍摄于四川雅哈垭口的银河（3 月）

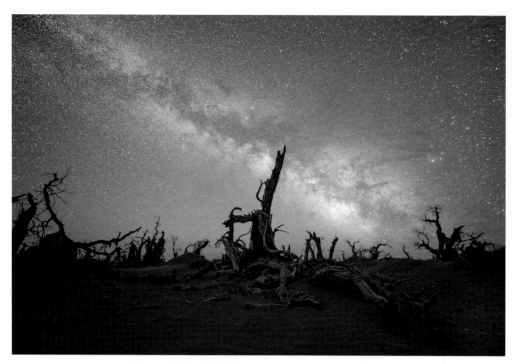

图 1-9　拍摄于内蒙古额济纳旗怪树林的银河（4 月）

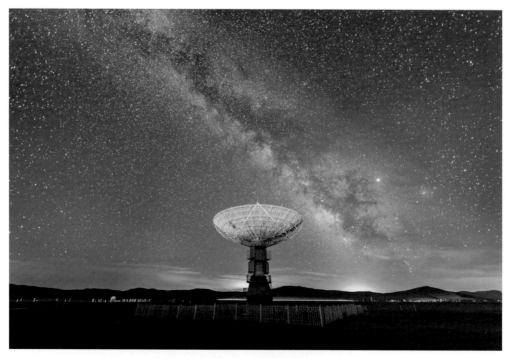

图 1-10　拍摄于内蒙古锡林郭勒盟明安图天文台的银河（5 月）

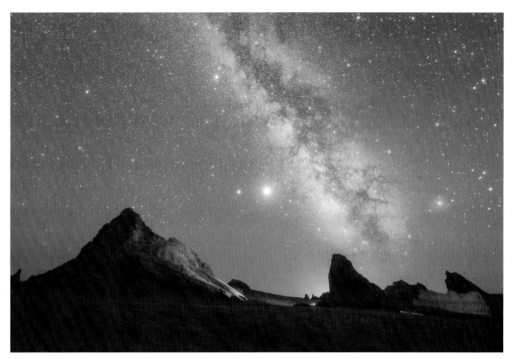

图 1-11 拍摄于青海俄博梁的银河（6 月）

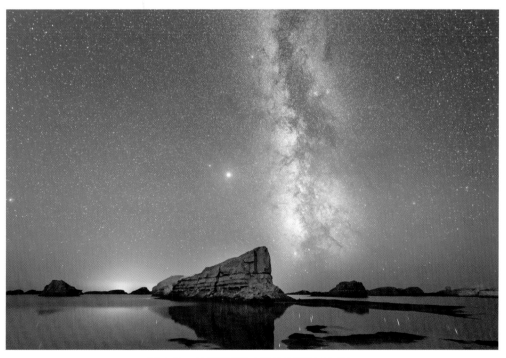

图 1-12 拍摄于青海水雅丹的银河（8 月）

这样的角度变化，会对单张摄影的构图产生影响。另外，如果你想拍摄银河拱桥，那么最好在 7 月之前进行。

（三）南半球银心角度与北半球相反

由于地球本身存在一个倾角，这就导致：

在北半球观测银心，其方向是从右朝左；

在南半球观测银心，其方向则是从左朝右。

这一点，在澳大利亚、新西兰等国家有拍摄银河经历的影友，一定会有直观的感受。图 1-13 为我在澳大利亚 Kiama 小镇海滩拍摄的冬季银河，可见其银心方向的不同。

图 1-13　拍摄于澳大利亚 Kiama 小镇海滩的冬季银河

三、月相的影响

古人很早就发现了月亮对星空观测的影响，"月明星稀，乌鹊南飞"。满月的强烈光线会盖过银河的微弱星光，因此我们想要拍摄细节丰富的银心，就必须避开满月前后几天，优先选择接近新月的日子。

现在很多网站会提供月相查询的服务，以图 1-14 所示的月相日历为例：

2021 年 7 月 10 日是新月，则 7 月 3 日—17 日适合拍摄银河。7 月 25 日是满月，则 7 月 18 日—31 日应尽量不要拍摄银河。

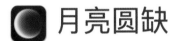

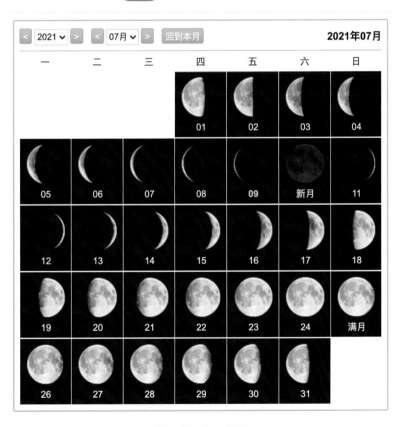

图 1-14　月相日历

月亮对星空观测的另一个方面的影响，则是残月月光对地景的补光效果的影响。比如图 1-14 中的 7 月 14 日的月相，其既没有满月那样强烈的月光，也不像新月一般完全隐身不见，而是处于两者之间的状态。

在残月升起之前，可以和在新月时一样拍摄细节丰富的银心画面；待残月升起之后，月光会在一定程度上丰富地景的补光效果，但是也会削弱银心的细节，属于双刃剑。

图 1-15、图 1-16 就是残月月光下在青海石油小镇和天空之境（即茶卡盐湖）拍摄的地景与银河，得到了不一样的效果。具体的优劣、取舍则依赖于摄影师自身的审美判断。

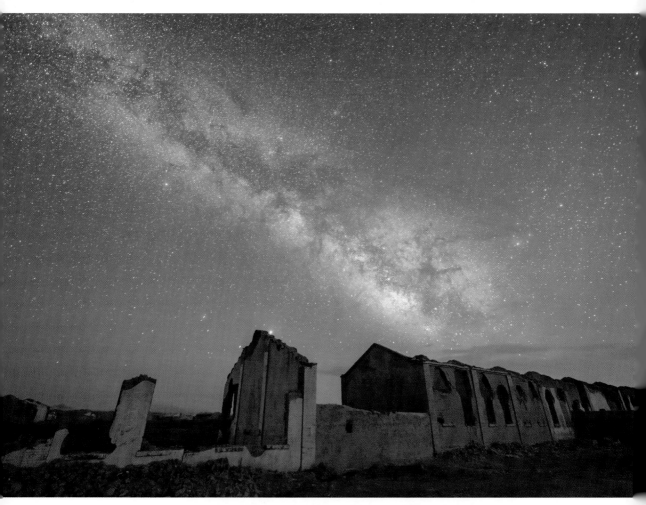

图 1-15　残月月光下拍摄于青海石油小镇的地景与银河

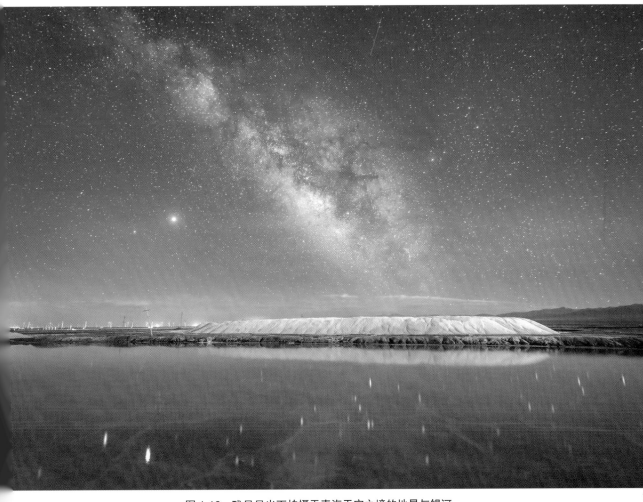

图 1-16 残月月光下拍摄于青海天空之境的地景与银河

四、常见的天文现象

本章的最后介绍一些需要专门掌握的、常见的天文现象,这些对于拍摄星空而言非常重要。

（一）银河调色盘

严格来说,银河调色盘在天文学上的名称是"天蝎座心宿二",中国古代又称"大火"。橙红色的星光把四周的反射星云染成了黄色,四周还有蓝色的疏散星团。天蝎座心宿二是夜空中最华丽的部分,因此被影友们称作"银河调色盘"。

银河调色盘的拍摄时机主要集中在夏季，它一般位于银河中心的右上方，在实际操作中，我们既可以借助它在黑夜里辅助定位银河的方向，也能在构图上用它作为全局的点缀。

　　图 1-17、图 1-18
就是分别用中焦和长
焦镜头拍摄的银河调
色盘天文效果，可以
感受到其与银河的位
置关系。

图 1-17　50mm 焦段下拍摄的银河调色盘天文效果

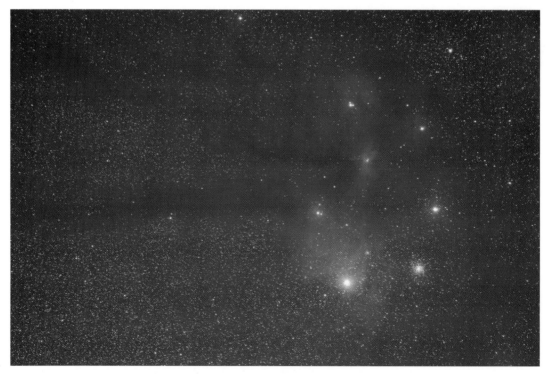

图 1-18　长焦镜头配合赤道仪拍摄的银河调色盘天文效果

（二）夏季大三角

在夏季银河的中心区域，会有三颗比较亮的星星，构成一个三角形，它们分别是天鹰座的牛郎星、天琴座的织女星和天鹅座的天津四，因此被称作"夏季大三角"。

图 1-19 是拍摄于内蒙古库布齐沙漠的夏季银河。在严肃的星空摄影中，一般认为完整拍摄下夏季大三角，才算合格的银河拱桥作品。

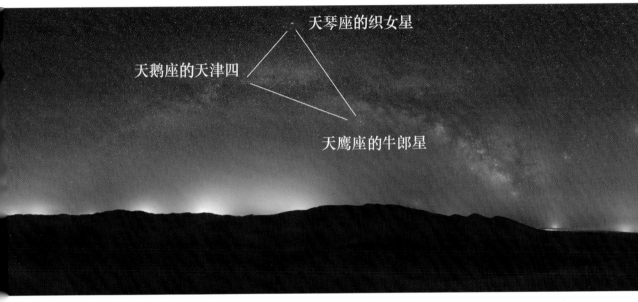

图 1-19　拍摄于内蒙古库布齐沙漠的夏季银河

（三）流星雨与火流星

北半球有三大流星雨，分别是象仪座流星雨、英仙座流星雨和双子座流星雨，可以达到每小时 60~100 颗流星的天文盛况。因此在合适的时间选择合适的拍摄地，就能观赏到壮观的流星雨天象。

象仪座流星雨：每年 1 月 1 日—5 日；

英仙座流星雨：每年 8 月 12 日—14 日；

双子座流星雨：每年 12 月 13 日—14 日。

图 1-20 是 2020 年我在青海俄博梁拍摄的英仙座流星雨天象。

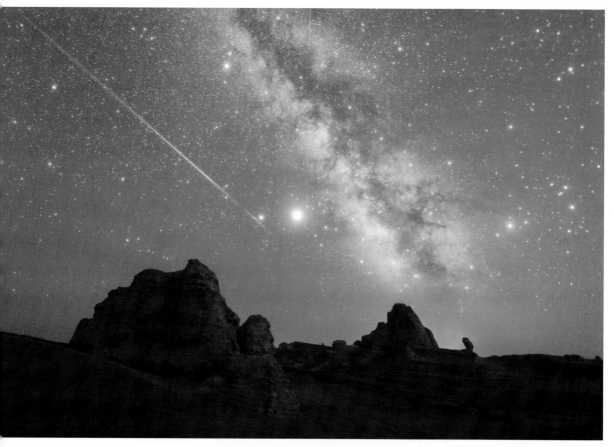

图 1-20　拍摄于青海俄博梁的英仙座流星雨天象（2020 年）

火流星则是不定期出现的巨大流星，我曾多次在拍摄银河时偶遇火流星，其划过天际时特别耀眼，甚至能够照亮半边夜空。

图 1-21 是 2021 年 5 月我在新疆大海道无人区拍摄的银河火流星划过天际的画面。

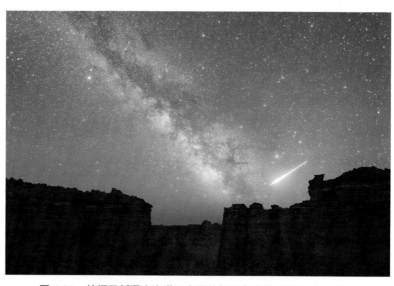

图 1-21　拍摄于新疆大海道无人区的银河火流星（2021 年 5 月）

（四）麦哲伦星云

这是只有在南半球才能看见的大片星云，由当年麦哲伦环球航行、穿越赤道线之后发现，后来便以此命名来缅怀这位人类航海的先驱。

我在新西兰拍摄星空的时候，就被其悬挂在天际的巨大轮廓所震撼，肉眼观赏到的效果远胜广角镜头的取景。图 1-22 是我在新西兰拍摄的麦哲伦星云。

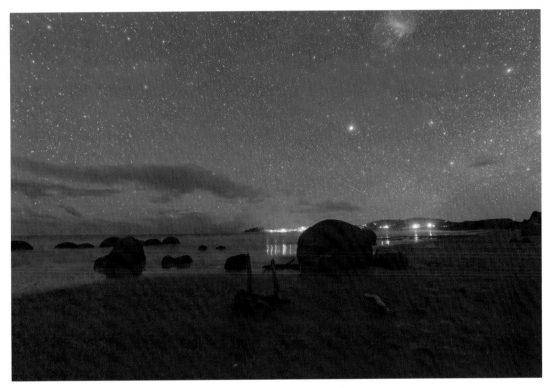

图 1-22　拍摄于新西兰的麦哲伦星云

（五）气辉

气辉产生的原理和画面与极光有些类似，它们都是空气离子放电产生的微弱发光现象。不过气辉现象更加常见，无须专门到高纬度的北极圈、南极圈欣赏，只要在空气通透的地方就有可能遇到。气辉使我们的星空照片有着更加丰富的色彩。

图 1-23、图 1-24 是分别拍摄于内蒙古乌兰布统和新疆大海道的星空与气辉，星空遇到了明显的气辉，在照片的低空区域呈现了有层次的红色和绿色。

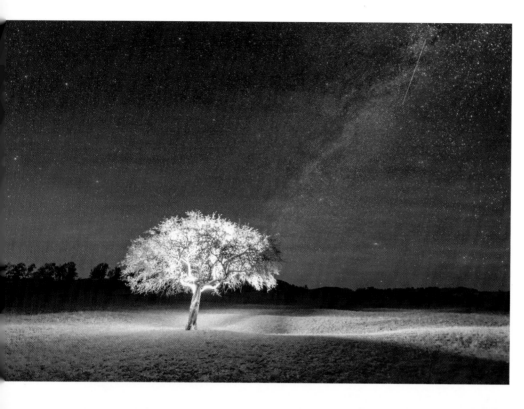

图 1-23 拍摄于内蒙古乌兰布统的星空与气辉

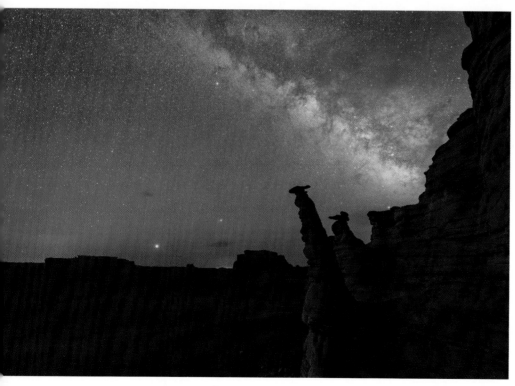

图 1-24 拍摄于新疆大海道的星空与气辉

本章总结

本章介绍了星空摄影必备的天文基础知识。熟练掌握这些知识可以使我们的拍摄计划有的放矢，也能使我们更好地把握拍摄时机和构图思路。

除此之外，对浩瀚宇宙了解得越多，就会对其产生更多的热爱，这也正是很多摄影师钟爱银河主题摄影且乐此不疲的原因。

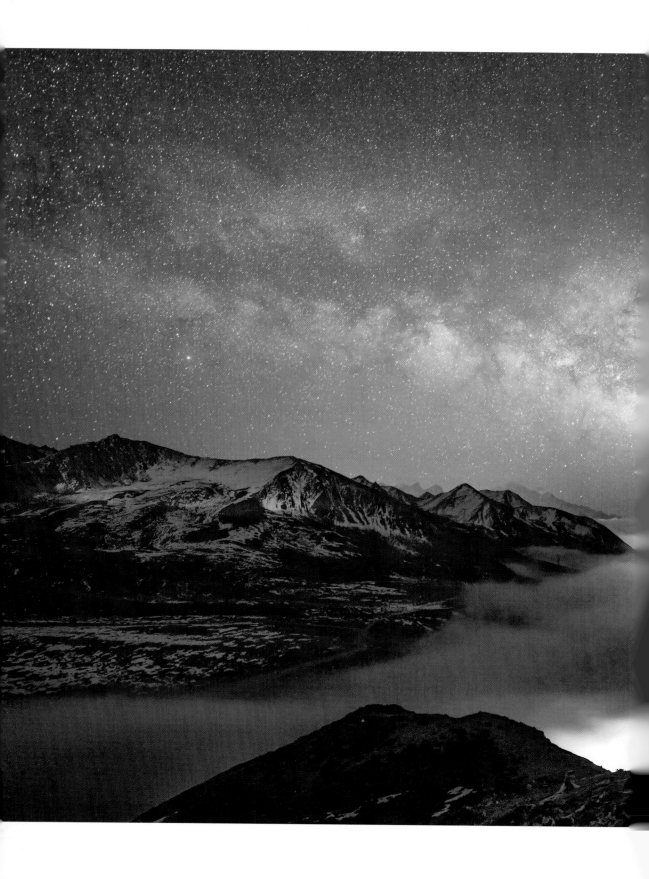

第二章　手机辅助软件

CHAPTER

2

如果说学习天文基础知识是对星空摄影做一个长期的规划，那么几款好用的手机辅助软件则能为摄影师提供近期的天气信息和现场的精确方位模拟，帮助摄影师做出最优判断。

本章重点介绍莉景天气 App、巧摄 App 和 StarWalk2 App 三款手机辅助软件，并分享其使用技巧。

一、莉景天气App

莉景天气 App 是一款专门为摄影师定制的天气预测软件，能提供大量拍摄相关的信息。通过手机的应用商城即可完成该软件的下载和安装。

如图 2-1 所示，在莉景天气 App 的"首页"，能够看到指定位置的一周天气预报信息。比如，搜索四川西部的"康定市"，即可得到康定市的天气等的实时更新数据。

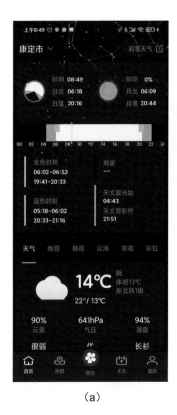
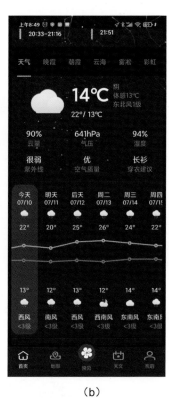
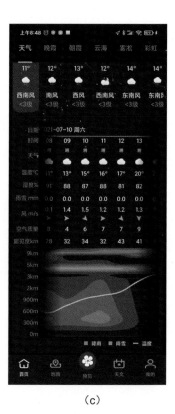

(a) (b) (c)

图 2-1　莉景天气 App

图 2-1（a）是当天的太阳、月亮升落时间，以及蓝调时刻（特指日出之前、日落之后的一段时间）。正如第一章所说，拍摄星空要选择黑夜且避开月光，可以以蓝调时刻为参考。此外，后文会介绍一个进阶的技巧，就是在蓝调时刻单独拍摄地景素材，也需要知道具体的蓝调时刻范围。

图 2-1（b）主要是温度和天气等信息，这对我们拍摄星空的准备工作而言很重要，我们需要依据这些信息选择御寒和防水的衣物，否则我们是难以在户外通宵拍摄星空的。

图 2-1（c）则是最为关键的信息。即使月相与银河方位都正确，拍摄成功的先决条件仍然是没有云层遮蔽。莉景天气 App 能够提供精确到小时的云量比例和云层高度分布，这对于我们做出拍摄的决策至关重要。

比如万里无云或者云量比例较低，摄影师则可以放心大胆地通宵拍摄，这也是摄影师最喜爱的天气。图 2-2 是拍摄于新疆大海道荒漠无人区的银河，当时就是连续的大晴天。

图 2-2　拍摄于新疆大海道荒漠无人区的银河

更多的情况下，天空会有较高的云量比例，但是夜晚可能会出现一两个小时的云量较少的窗口期。这就要通过莉景天气 App 的预测信息来做出选择了。

图 2-3 是拍摄于内蒙古乌兰布统的银河与云层，该地云量比例长期高于 70%，直到 1:00 左右突然短暂下降到 30% 左右。于是我们抓住这个短暂的时机完成了银河的拍摄。

图 2-3　拍摄于内蒙古乌兰布统的银河与云层

除此之外，云层的高度分布也很重要，对于高原地区的星空摄影而言尤为如此。

图 2-4 是拍摄于四川折多山的银河与云海，莉景天气 App 预测云层量接近 100%，但是主要位于海拔 3500 米左右的位置。我们到海拔 4200 米左右的观景台机位拍摄，不仅能够直接观赏到纯粹的银河，还拍摄到了银河和云海同框出现的壮观画面。

图2-4 拍摄于四川折多山的银河与云海

莉景天气 App 的一个实用功能是"地图"。相比于"首页"对某个特定地区的天气做的长期预报，"地图"则能使摄影师看到全局的信息。

一方面，依托于诸多热心拍摄者共享的图片和定位，"地图"功能在地图上标注了附近值得推荐的机位与参考样图，这样能够方便摄影师制定拍摄的线路，为他们省下大量做功课的时间，如图 2-5（a）所示。

另一方面，通过"地图"功能可以了解大范围的云层变化信息，这样摄影师便能够优先挑选近期云层较少的机位进行星空的拍摄，如图 2-5（b）所示。

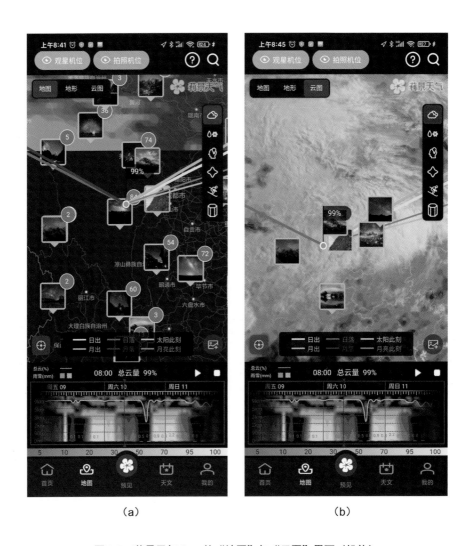

图 2-5　莉景天气 App 的"地图"与"云图"界面（机位）

二、巧摄App

巧摄 App 是北美华人摄影师乔文杰前辈开发的一款专业软件，经过多年的功能更新迭代，已经成为星空摄影的必备工具。虽然免费版会提供一些基本的功能，但是我还是建议摄影爱好者花费 68 元获取终身的巧摄 App 专业版服务，绝对物超所值。

图 2-6 就是巧摄 App 的主要操作界面，分别提供了不同的功能和信息。

第一个主要功能是支持查询银河的升起时间和角度。如图 2-6（a）~图 2-6（c）所示，在"地图"界面搜索拍摄目的地，之后选择"星历功能"列表区的"银河中心"选项，就能找到对应日期一天之内关键事件的时间点。

比如，拍摄银河需要满足黑夜、避开月光和等待银河升起等条件。在图 2-6（c）所示的界面中就能看到，当天下午 8:43 月落，下午 9:50 黑夜开始，下午 9:52 银河已经升起到 40°的位置——至此所有拍摄的条件都满足了。

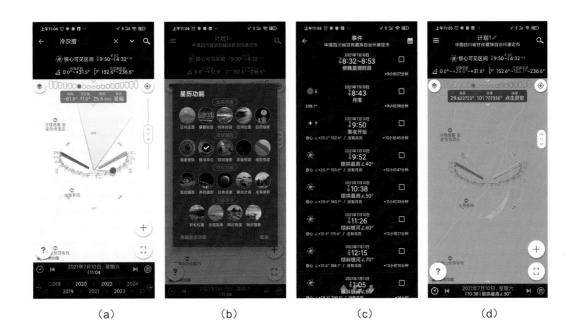

| （a） | （b） | （c） | （d） |

图 2-6　巧摄 App 的主要操作界面

此外，在图 2-6（d）所示的界面的下方拖动时间进度条，还能从地图上模拟出银河转动的方位变化。这也能帮助摄影师提前规划取景的方向。

第二个主要功能是支持 AR 模拟实时取景。虽然是在夜间拍摄星空，但是我们为了实现最佳的构图，一般需要在白天进行踩点。

此时打开巧摄 App 的 AR 工具，能够利用手机镜头的取景来实时模拟夜间银河会出现的位置。这样我们就能判断出所挑选的地景是否正对着银心的方向，避免在天黑之后手忙脚乱。

三、StarWalk2 App

StarWalk2 App 在有些品牌手机的应用商店里面显示的名称是"星空漫步"，正常下载安装即可。当我们在夜空下拍照时，打开这款软件，手机镜头对准夜空，即可辅助识别关键星系的详细位置。

以图 2-7 为例，进入 App 的观星界面后，随着手机镜头的角度转动，屏幕能实时标注出对应方向的织女星、北极星和北斗七星等——这对于我们拍摄银河拱桥和星轨而言非常重要。

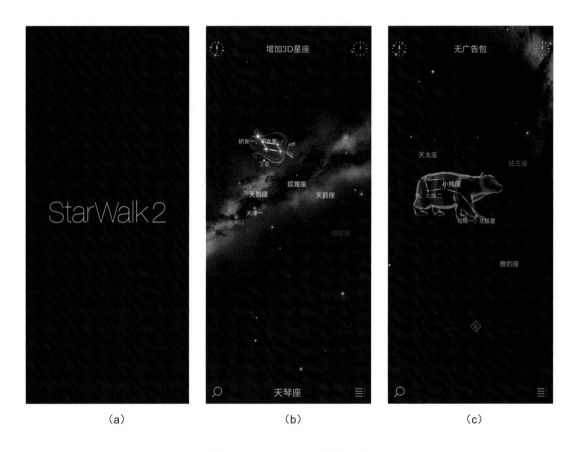

（a）　　　　　　　　（b）　　　　　　　　（c）

图 2-7　StarWalk2 App 观星界面

而且对于刚刚接触星空摄影的影友来说，这类软件可以让枯燥的天文知识变成实实在在的现场观测，很多人的追逐星空之路也正是从此起步，直至"衣带渐宽终不悔，为伊消得人憔悴"——没有什么比发自内心的热爱更重要的了。

本章总结

工欲善其事，必先利其器。科技的进步给星空爱好者带来了很多便利，不仅减少了前期规划的工作量，也实实在在提升了拍摄的成功率。

本章介绍了三款常用的手机辅助软件，结合新技术的力量帮助摄影师掌握实时的天气信息、模拟银河的方位和识别重要的星系，能够让我们的外拍行程事半功倍。

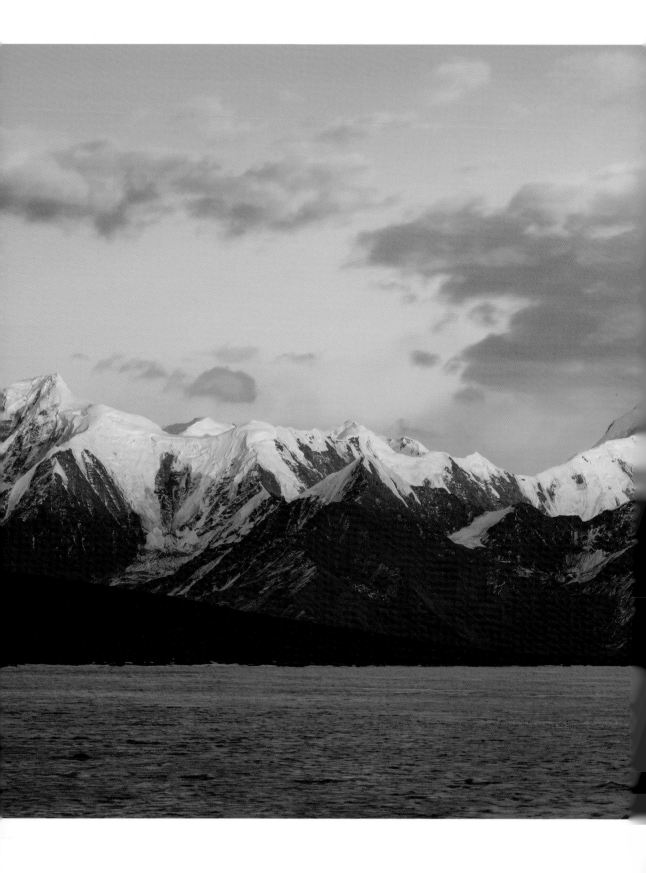

第三章　国内星空拍摄地推荐

CHAPTER

3

前面的章节介绍了诸多天文基础知识和手机辅助软件的用法，主要是解决"在什么时机拍"的问题。本章则是结合在国内拍摄的实例，探讨"在什么地方拍"的问题。

选择星空拍摄地，关键是要考虑两条核心标准：一是避开光污染，二是选取具有特色的地景。

强烈的光污染会盖过微弱的星光，导致银心细节的大量丢失，也会使整个天空呈现出奇怪的色彩。比如图 3-1 是我在青海翡翠湖拍摄的夜景，由于当地景区的过度开发，设置了大量霓虹灯，银河在镜头里几乎完全不可见，漫天红色仿如恐怖片的画面。

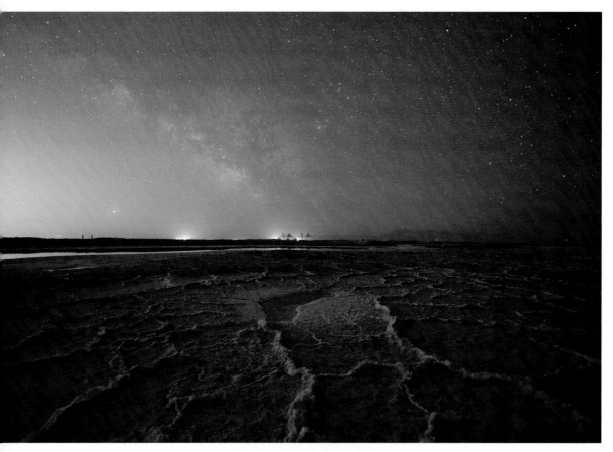

图 3-1　毁于光污染的青海翡翠湖夜景

特色地景的作用是真正让银河在摄影艺术中呈现美感。在星空类的照片中，即便完整拍出了银河的效果，但是地景平庸，依然无法达到审美的要求。

图 3-2 是我教学课程中学员的投稿，其实他的银河摄影及后期处理技术都是基本过关的，主要问题在于地面部分那些粗陋突兀的岩石和杂乱的草木。

银河本身在哪里看起来都是差不多的，很多专业摄影师之所以坚持不远万里寻找专门的拍摄地，就是想给照片配上一个好的地景。

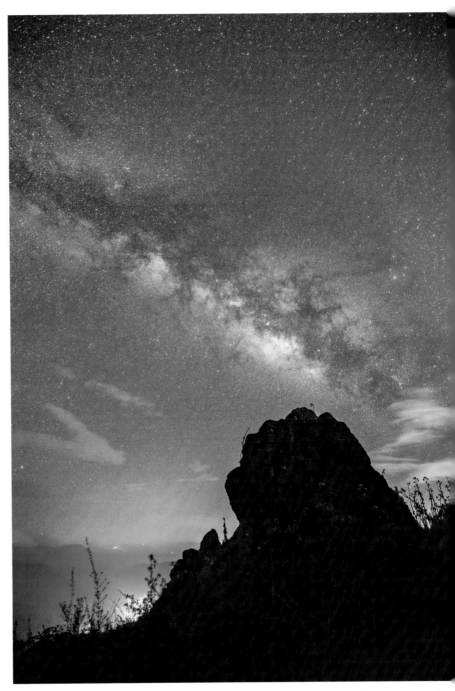

图 3-2　学员投稿——平庸的地景

那么，国内有哪些满足这两条核心标准的星空拍摄地呢？本章就结合我这两年的拍摄经历进行推荐。

一、四川西部贡嘎山环线

四川西部（简称川西）地区地处高原，空气通透，远离市区光污染；贡嘎山位于东面银心方向，给星空拍摄提供了绝佳的地景。

线路：成都—新都桥（黑石城）—上木居（雅哈垭口、子梅垭口、冷尕措），用时大约一星期。

用车：可以自驾普通车型抵达新都桥和上木居，然后雇用当地熟悉路况的居民开四驱车抵达机位。

图 3-3 就是我在四川子梅垭口拍摄的云海与银河。

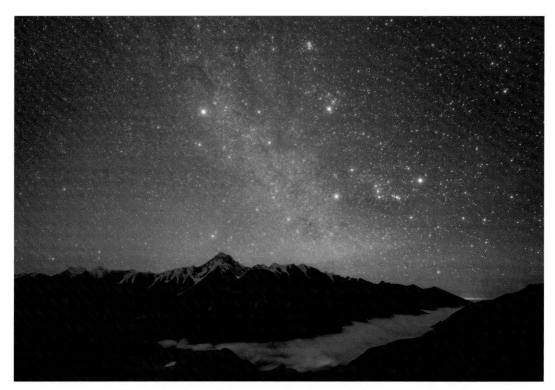

图 3-3　拍摄于四川子梅垭口的云海与银河

时间：每年3月、4月是拍摄"银河横卧贡嘎山"画面的好时机，9月可以重点拍摄银河在冷尕措水面的倒影，12月可以拍摄冬季银河与冷尕措蓝冰。

此外，高原地区也有非常大的概率拍摄到贡嘎山主峰的"金腰带"（见图3-4）、"日照金山"（见图3-5）等经典画面，出片率极高。

图3-4 金腰带

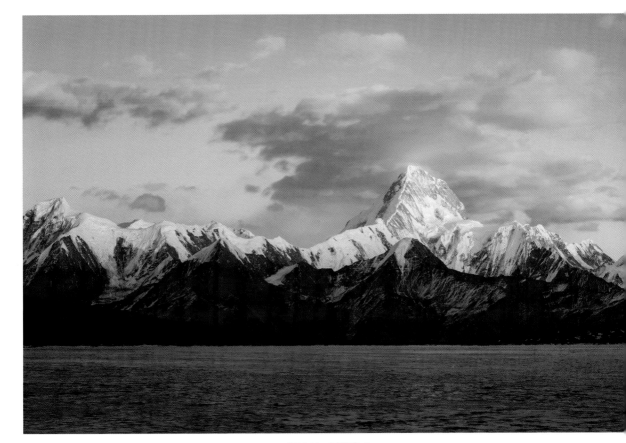

图3-5 日照金山

尽量避免夏季前往该星空拍摄地，夏季会遇到川西地区的雨季，不仅难以透过浓厚的云层看见银河，还有可能遭遇泥石流等自然灾害。

二、青海西部环线

青海西部（简称海西）地区同样是地广人稀的高原，虽然没有贡嘎山主峰这样的地标雪山，但是独具诸多外形迥异的雅丹地貌。

线路： 西宁—拉脊山—地下雅丹—俄博梁—水雅丹—西宁。

用车： 雅丹地貌地形地质复杂，非常容易陷车和迷路，因此建议雇用当地越野车队。

时间： 一般建议 4 月、5 月前往，既能拍摄丰富的银心细节，也能避开旺季的旅游团大军。

图 3-6 就是我在青海俄博梁拍摄的夏季银河与气辉。

图 3-6　拍摄于青海俄博梁的夏季银河与气辉

如果想尝试创作创意题材，可以在网络上购买虚拟太空服等道具前往。青海独具特色的雅丹地貌酷似外星地表，借此可以拍出科幻电影的画面。

图 3-7 就是我带领团队在青海俄博梁模仿《火星救援》拍摄的风光人像照片。

图 3-7　团队成员穿上太空服摆拍（青海俄博梁）

三、内蒙古户外线路

内蒙古东西狭长，很难一次完整走完其中的诸多星空拍摄地，需要分几次从不同的城市出发，才能逐一打卡。

（一）明安图天文台

明安图天文台原本是用于科研的天文观测基地，如今逐渐成为摄影爱好者钟爱的银河拍摄点。

线路：从北京出发，跟着导航自驾，大约 5 个小时即可到达。住宿可以安排在附近的明安图镇。

用车：沿途路况非常好，任何车型都能前往。

时间：每年的 4 月、5 月和 12 月都不错，能够有较大概率拍摄到清晰的银河，如图 3-8 所示。

图 3-8　拍摄于明安图天文台的夏季银河

草原天气多变，运气好的话还能在傍晚日落时分拍摄到壮丽的晚霞和彩虹，如图 3-9、图 3-10 所示。

图 3-9　拍摄于明安图天文台的晚霞

图 3-10　拍摄于明安图天文台的彩虹

（二）乌兰布统草原

乌兰布统草原不仅远离市区的光污染，而且草原上的树木和湖泊都为银河拍摄提供了丰富的地景主体。

线路：从北京自驾出发，大约一个双休日（两天）可以完成拍摄。

用车：沿途是高速公路，景区也已经修好了内部道路，所以任何车型都能前往。

时间：每年的 5 月、6 月和 12 月，可以分别拍摄到茂密的植被地景和白皑皑的雪景。

图 3-11 是我在乌兰布统草原上拍摄的以银河为背景、放飞无人机拉出光轨特效的画面；图 3-12 是拍摄于乌兰布统平静盐湖上的银河倒影。

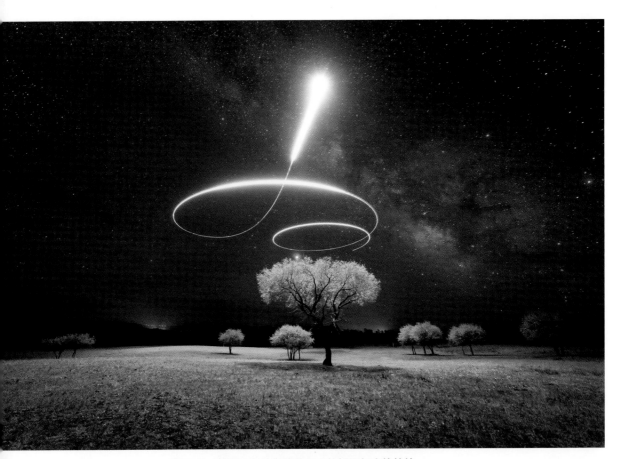

图 3-11　拍摄于乌兰布统草原上的银河与光轨特效

图 3-12　拍摄于乌兰布统平静盐湖上的银河倒影

（三）巴丹吉林沙漠

巴丹吉林沙漠是新晋的户外热门地点，最近几年不少团队都选择组织前往该地拍摄银河。

线路：最近的机场是甘肃金昌市金川机场，随后包车前往内蒙古阿拉善右旗，请当地的户外车队带入巴丹吉林沙漠，千万不要试图自驾探索沙漠。

用车：一定需要户外车队改装版的四驱越野车，配套卫星电话等应急装备。

时间：理论上全年都可以，但是 6—8 月当地气温非常高，怕热的人应慎重前往。

图 3-13 就是我拍摄于巴丹吉林沙漠的银河。

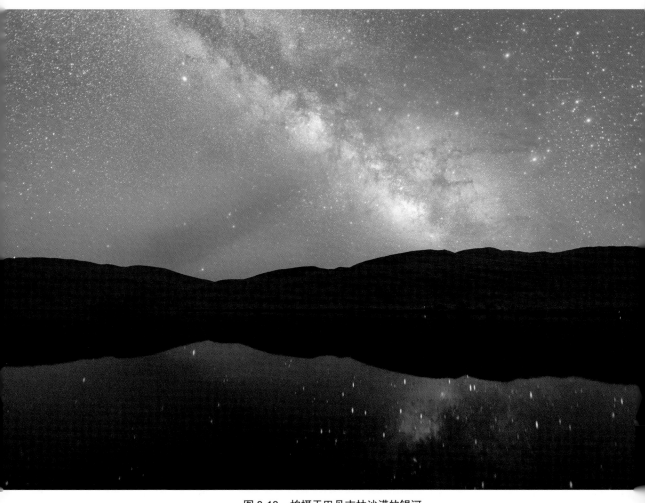

图 3-13　拍摄于巴丹吉林沙漠的银河

（四）额济纳旗怪树林

　　虽然额济纳旗怪树林是一个成熟景区，但是其整体的光污染控制得非常好，因此能在此拍摄较为清晰的银河，如图 3-14 所示。

　　线路： 从甘肃兰州租车前往是最快捷的方式，但依然要自驾一整天。

　　用车： 沿途都是高速公路和修好的景区道路，任何车型都能前往。

　　时间： 受制于景区的开放时间，推荐 4 月、5 月前往该地拍摄银河。

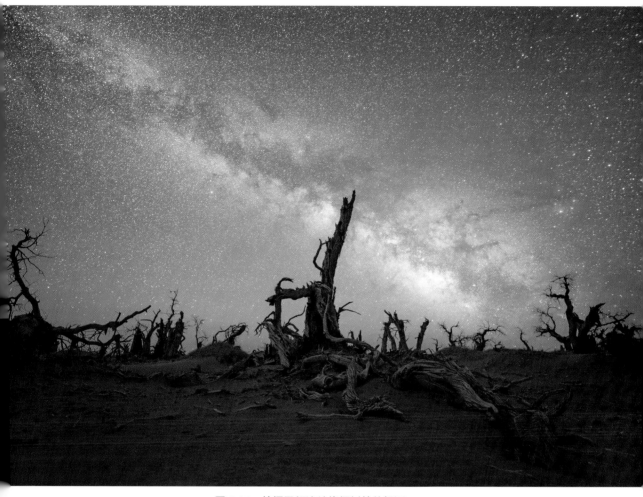

图 3-14　拍摄于额济纳旗怪树林的银河

四、新疆户外线路

目前新疆热门的户外星空拍摄地是靠近哈密的大海道。

线路： 大海道虽然靠近哈密，但是有经验的户外车队集中在乌鲁木齐，因此一般还是推荐乌鲁木齐—鄯善—大海道的线路。

用车：需要熟悉路况的司机驾驶越野车，并且准备帐篷、炊具、应急发电机、卫星电话等装备。

时间：4 月、5 月和 10 月适合前往该地拍摄银河。夏季太过炎热，冬季会有大风，都不适合前往。

图 3-15 是我拍摄于大海道的银河。

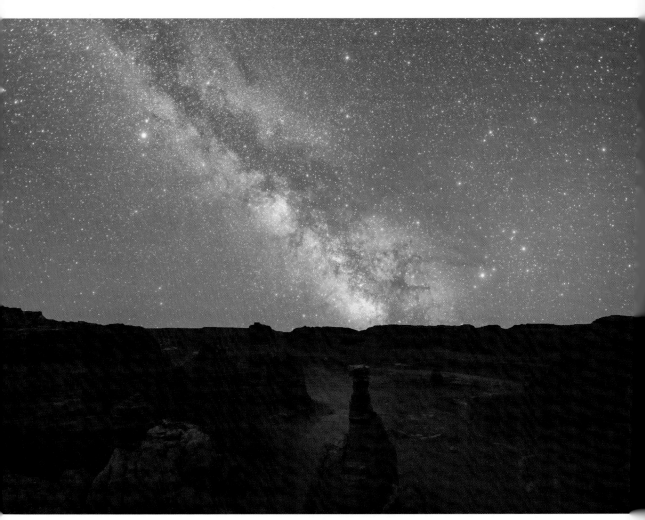

图 3-15　拍摄于大海道的银河

本章总结

　　本章介绍了选择星空拍摄地的标准，以及这些年外拍过程中发掘和总结的一些值得推荐的国内线路及配套攻略信息。

　　读者可以参考本章的内容，制定自己的旅拍计划，将所学知识运用于实践。由于人类过度开发自然资源和不科学地建设景区，很多原本纯粹的星空拍摄地已经被光污染侵袭，所以对于摄影爱好者群体来说，选择好的星空拍摄地对于星空摄影而言越来越重要。好的风景一旦错过，便会成为绝响。

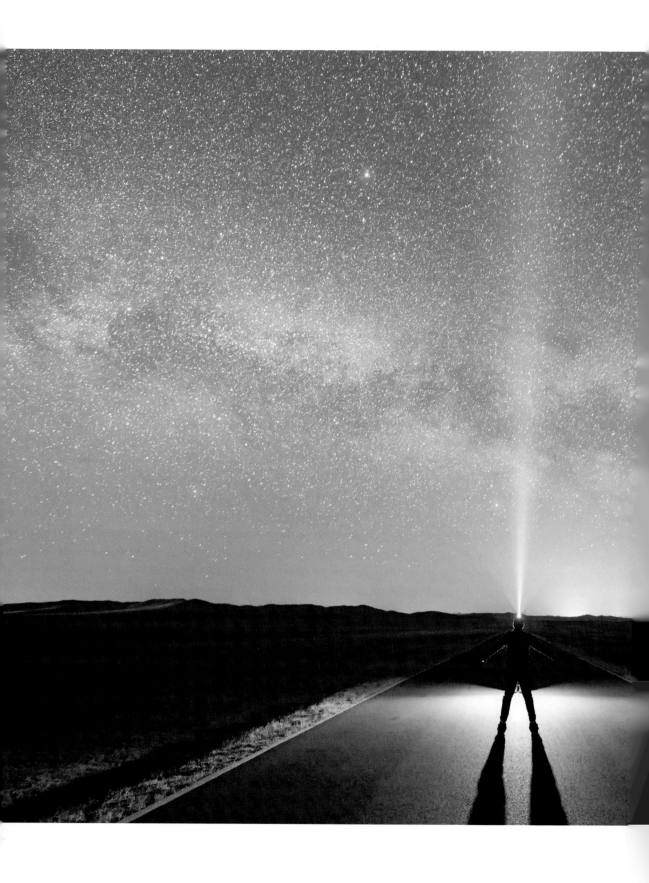

第四章　必备器材

CHAPTER

4

相比于常规的风光摄影，星空摄影不仅要面对深夜的暗光条件，还要经常处于复杂的户外环境之中，因此需要准备一整套专门的器材和其他必要装备。

具体而言，结合实际的星空摄影经验，总结为以下两大类：

第一类，基本的机身和镜头；

第二类，周边的辅助器材。

一、至少准备全画幅机身

银河摄影一方面会在前期用到较高的 ISO，从 2000 到 20 000 的感光度范围，这就对机身的高感能力提出了较高的要求；另一方面会在后期大幅度对暗部细节进行提升，这也要求机身的宽容度不能太差。

因此拍摄者至少需要准备全画幅机身才能满足客观的要求，比如尼康 D850、佳能 5D4 和索尼 A7R4 等主力全画幅机型都是非常不错的选择。

尼康 D850 的官网界面就展示了风光摄影的主力全画幅机身尼康 D850 的型号信息与外观，如图 4-1 所示。

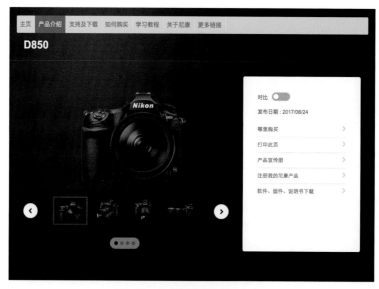

图 4-1 尼康 D850 的官网界面

另外分享一个实用的小建议：考虑到经常需要放低机位或者仰角拍摄星空，选择背屏可翻转的型号能够大幅降低现场操作的难度。

二、进阶的天文改机

说到相机机身，就不得不介绍专门的天文改机。

宇宙中广泛存在着星云发射的光线，其 H-α 频段的光谱会被普通机身的感应器过滤掉，因此普通机身难以记录丰富的色彩。只有改装相机感应器的内置滤镜才能记录下星云的多彩效果。

目前尼康和佳能都推出了天文改机——D810A 和 EOS Ra，图 4-2 就是尼康官网提供的 D810 和 D810A 的拍摄效果样图对比，可以明显看到 D810A 改机对宇宙红色频段的光线的记录能力更强。

D810：普通滤光镜　　　　　　　　　　D810A：兼容H-α光谱线的滤光镜

图 4-2　尼康官网提供的 D810 和 D810A 的拍摄效果样图对比

除了官方推出的改机型号，如今国内的很多工作室也提供改机服务。在淘宝等线上平台上就能搜索出不同型号机身明码标价的收费改机服务，如图 4-3 所示。

图 4-3　线上平台的改机服务

　　由于冬季银河摄影会涉及猎户座大星云的拍摄，因此在冬季拍摄银河最好配备天文改机。

三、大光圈的镜头

　　选择镜头主要考虑光圈和焦段两个参数。

　　光圈越大，则进光量越多，那么暗光环境下 ISO 的参数可以设置得越低，从而大幅减少噪点的产生。因此星空摄影优先选择大光圈的镜头。

　　普通影友可以使用较为常见的大三元变焦镜头，如尼康的 14~24mm F2.8 广角变焦镜头；对画质有更高要求的深度摄影爱好者可以考虑定焦镜头。由于工艺的差异，定焦镜头可以实现远大于变焦镜头的光圈，如 14mm F1.8、20mm F1.4 和 35mm F1.2 等镜头都是拍摄银河的常用镜头。

　　图 4-4 就是我刚开始接触银河摄影时所用的尼康 14~24mm F2.8 广角变焦镜头；随

着拍摄经验的增加和对画质要求的提高，我现在主要使用适马 14mm F1.8 广角定焦镜头，如图 4-5 所示。

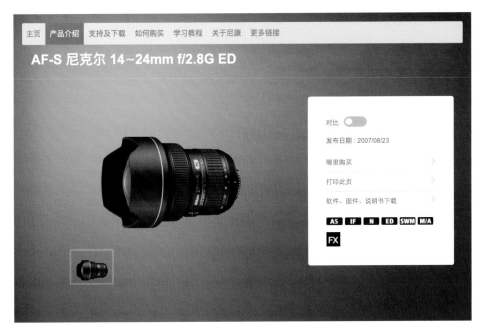

图 4-4　尼康 14~24mm F2.8 广角变焦镜头

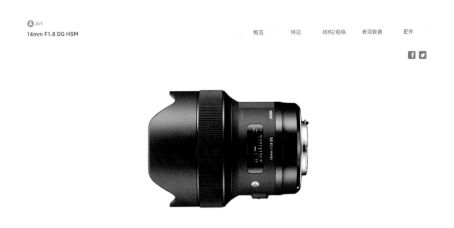

图 4-5　适马 14mm F1.8 广角定焦镜头

不同的焦段决定着取景范围和银河中心的细节。焦段越广，则能拍下更多的星空与地景元素，场面较为宏大；焦段越长，则能记录更为丰富的星空效果。图 4-6 和图 4-7 是我在四川雅哈垭口相同的机位，先后使用 14mm 和 35mm 定焦镜头拍摄的银河，可以明显感觉到取景范围的变化。

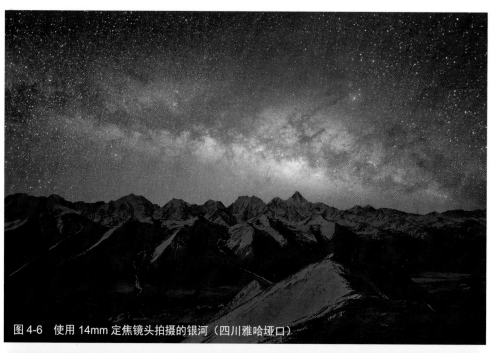

图 4-6　使用 14mm 定焦镜头拍摄的银河（四川雅哈垭口）

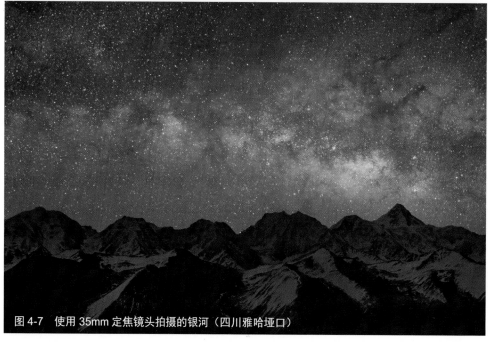

图 4-7　使用 35mm 定焦镜头拍摄的银河（四川雅哈垭口）

四、稳定的脚架

拍摄星空普遍需要长时间的曝光，并且户外环境风速往往较大，因此必须准备足够稳定的三脚架。

通常而言，碳纤维材质、管径较粗的脚架才能抵御强风；同时整体重量不能太大，否则难以负重。进口的捷信和国产的徕图、富图宝等几款主力型号脚架，从实际使用情况来看，性能都较为可靠。

图 4-8 就是我在四川冷尕措的冬季拍摄银河的现场图，专业级脚架才能经受住低温和大风环境的考验，保障出片的效果。

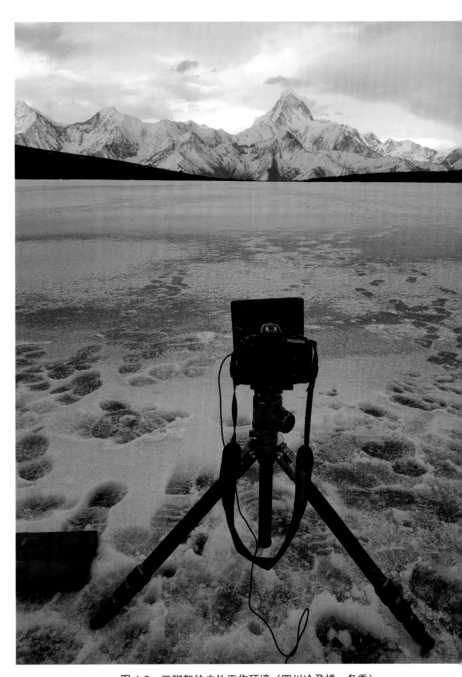

图 4-8　三脚架的户外工作环境（四川冷尕措，冬季）

五、L型快装板和三维云台

　　如果是仅仅拍摄单张视角的银河，配备一个能保证稳定性的云台就够用。但是要尝试拍摄银河拱桥的话，一定需要竖拍接片，乃至需要通过多排接片的方式来完成，这就需要准备 L 型快装板和三维云台。L 型快装板的工作状态如图 4-9 所示。

　　L 型快装板定价并不昂贵。相比于原装的快装板，L 型快装板能够确保相机在竖拍状态下的受力平衡。

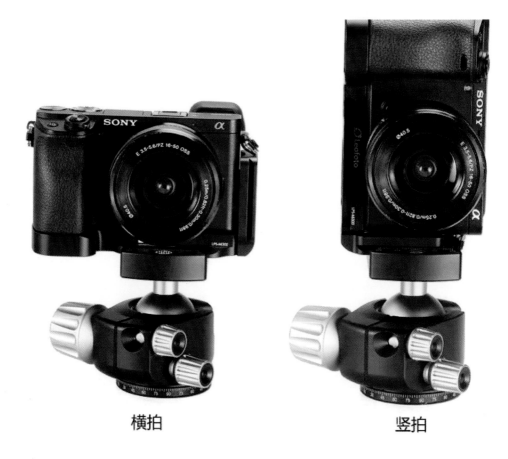

横拍　　　　　　　　　　　竖拍

图 4-9　L 型快装板的横拍与竖拍状态

　　多排接片则需要各个方向能够进行独立调控的云台，传统的球形云台只能横向调整角度，因此必须配备三维云台。图 4-10 所示的徕图 G4 三维云台的分离调控功能就能保证银河接片的顺利进行。

三向分离 独立调控

水平、俯仰、左右三维方向独立调控，互不影响

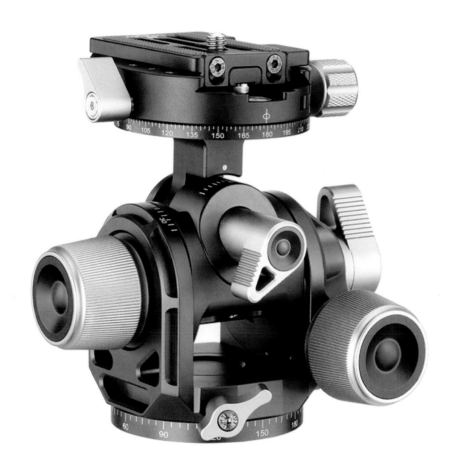

图 4-10　徕图 G4 三维云台

六、补光灯具

灯具的作用一方面是给夜晚的活动提供照明，另一方面则是给画面的地景进行补光，能起到制造兴趣点的效果。

图 4-11 是我在内蒙古的公路上拍摄的创意灯光银河作品（在保证安全的情况下），就是利用头灯和闪光灯的组合效果弥补了地景平淡的不足。

图 4-11　创意灯光银河作品（内蒙古）

七、星空柔焦镜

柔焦镜的作用是让夜空中比较亮的星星在拍摄的照片中变得更大、更亮，从而拉开和背景的区分。星空整体一下子就丰富多彩了起来，而且有了梦幻的效果。

图 4-12 所示就是我在现场给镜头添加了柔焦镜之后拍摄的冬季银河画面。

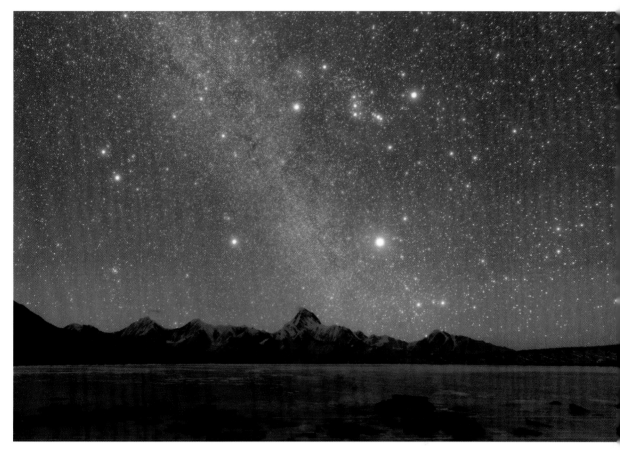

图 4-12　冬季银河柔焦效果（四川冷尕措）

根据搭配镜头外形的不同，柔焦镜又可以分为前置和后置两种。挑选一个与机身镜头口径尺寸相符的前置柔焦镜，拍摄银河的时候直接安装即可使用。

图 4-13 展示的就是 Lee 牌前置柔焦镜。

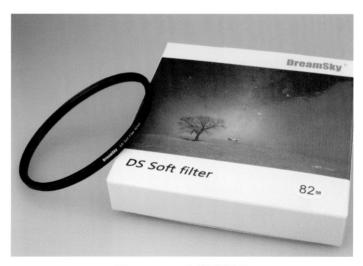

图 4-13　Lee 牌前置柔焦镜

星空摄影多涉及广角灯泡头，比如适马 14mm F1.8 广角定焦镜头。因为其无法安装前置柔焦镜，所以后置柔焦镜也较为常见。这个就需要根据卡口的形状来对塑料制的柔焦镜进行手工裁剪处理，然后使用双面胶小心翼翼地贴上去。

图 4-14 展示了后置柔焦镜的安装效果。

图 4-14　后置柔焦镜的安装效果

如图 4-15 所示，在网店选择柔焦镜型号的时候，可以看到柔焦镜分为 1 号和 2 号两种型号，主要区别是对夜空亮星的柔化强度不同，1 号较弱，2 号虽然较强一些，但是也会在一定程度上削弱银河中心的细节。

图 4-15　柔焦镜的型号选择

八、带计时功能的快门线

在拍摄普通题材时，快门线的主要作用是避免用手按快门时带来的机身抖动。

对于星空摄影来说，最好挑选带计时功能的快门线，如图 4-16 所示。

参照图 4-16 所示的产品说明，一方面，长时间拍摄延时素材，可以通过计时器来得知总拍摄时长，换算照片的数量和对应的视频秒数；另一方面，如果打算单张成像拍摄连贯的星轨，掌握精确的曝光时间也非常重要。

此外，还有个值得注意的细节就是最好选择有线的快门，保证相机在户外环境下的工作状态更加稳定、可靠。

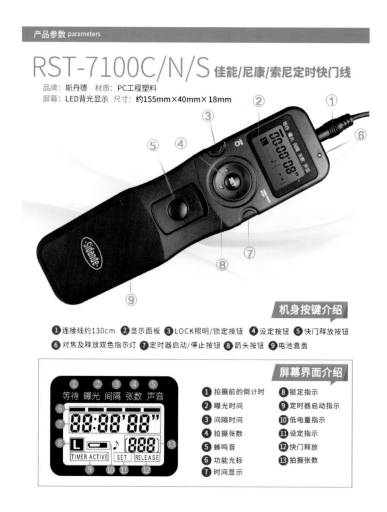

图 4-16　带计时功能的快门线

九、镜头除雾带

在湿气较重的环境中，夜间一旦降温，就会出现镜头玻璃凝结水汽的现象，就像是大雾天气拍摄的画面，导致银河和地景丢失了细节。图 4-17 是我拍摄于新疆安集海大峡谷的银河，这是一部因镜头结雾而导致银河细节丢失的失败作品。

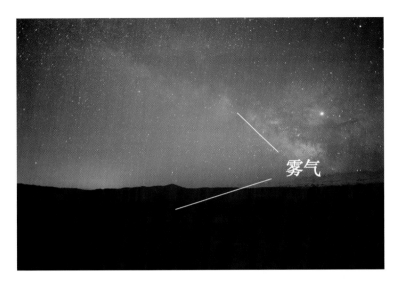

图 4-17　因镜头结雾导致银河
细节丢失（新疆安集海大峡谷）

　　普通的单张作品的拍摄或许可以通过不断擦拭镜头的方式来解决，但是星空摄影大多需要连续多张拍摄，这时就需要使用一个实用的小道具——镜头除雾带，如图 4-18 所示。它能够靠充电宝提供电能，源源不断地发热来保持镜头的温度，避免水汽凝结的情况发生。

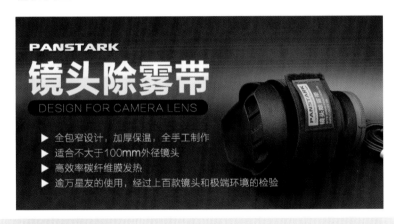

图 4-18　镜头除雾带产品

本章总结

　　本章介绍了星空摄影各个环节所需的器材和其他必要装备，以及实际操作中的使用技巧。其中既有价格昂贵的机身、镜头等大件，也有"小钱办大事"的周边配件，这些共同决定了星空摄影的成败。

　　此外，星空摄影的户外环境远比日常城市生活艰苦，只有平时就熟练掌握这些器材的使用才能最大限度地避免实际外拍的操作失误。

第五章　参数设置与拍摄技巧

CHAPTER

5

讲完了天文基础知识、前期规划和必备器材的准备，接下来就来介绍相机的参数设置与拍摄技巧。

星空摄影有着和其他摄影题材完全不同的参数要求。此外，为了保证暗光环境下的良好画质，也需要专门的拍摄技巧获取原素材，以供后期进一步处理。

具体而言，本章包括以下知识点：

第一，相机的基本设置；

第二，手动对焦；

第三，曝光三要素的调整；

第四，构图策略；

第五，拍摄多张星空素材；

第六，拍摄蓝调地景。

一、相机的基本设置

相机的基本设置主要是指照片 RAW 格式、自动白平衡和提前关闭机身降噪等的设置。

RAW 格式照片可以提供更高的宽容度，方便后期恢复暗部的细节；暗光环境的长曝光容易出现色偏的现象，只有 RAW 格式照片才能大幅调整、修复白平衡；一些用于堆栈降噪的软件也支持对 RAW 格式照片进行处理。

图 5-1 是尼康 D750 的图像品质设置界面，其他机型的操作菜单与之类似。

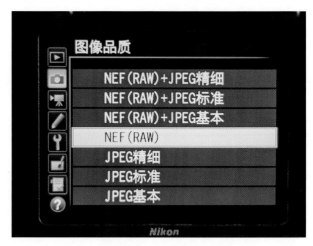

图 5-1　尼康 D750 的图像品质设置界面

相应地，既然是以 RAW 格式拍摄，那么"白平衡"功能就可以调整为自动模式，主要依赖后期的调色来确定整体的色彩基调。

"白平衡"功能的设置界面如图 5-2 所示。

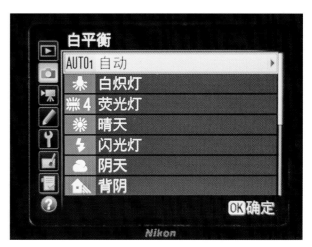

图 5-2　"白平衡"功能的设置界面

机身降噪是厂家给业余的相机用户提供的功能，对于有专业拍摄需求的摄影师来说就比较鸡肋。一方面，机身降噪只针对 JPG 格式有用，并且效果不如后期软件的专业算法处理；另一方面，开启机身降噪会额外增加大量的拍摄时间。

比如拍摄一张银河照片原本只需要 30 秒的曝光时间，开启机身降噪功能后需要再等 30 秒让机身完成噪点的处理。这个过程不仅降低了拍摄的效率，而且银河的相对位置是在不断移动的，耽误的时间越长，接片和堆栈的成功率越低。

因此一般建议拍摄银河之前要把机身降噪功能全部关闭。相机机身降噪功能的关闭界面如图 5-3 所示。

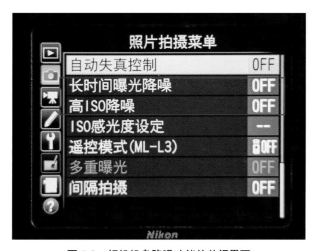

图 5-3　相机机身降噪功能的关闭界面

二、手动对焦

虽然现在相机的自动对焦功能已经开发出了成熟的人眼识别等算法，但是面对星空这样的暗光环境依然无能为力，还是需要摄影师手动对焦。

很多从胶片时代过来的老一辈摄影师用的是"拨动对焦环到无穷远"的方法，如今已经被数码相机更精确的操作替代。

具体的操作步骤是：

（1）切换到相机的背屏取景工作模式；

（2）将镜头光圈调整到最大；

（3）将镜头朝向天空中的亮星，比如木星、星宿二等；

（4）框选亮星，在背屏上放到最大；

（5）拨动对焦环，直到有个瞬间，星星缩小为一个最清晰的点，就表示合焦成功；

（6）试拍一张，放大成片检查星星是否有模糊的现象。

图 5-4 就是在正确对焦的情况下放大 10 倍的星星效果。

图 5-4 放大 10 倍的星星效果

三、曝光三要素的调整

常规日出、日落或者室内建筑的拍摄，只要固定好相机和三脚架，曝光时间的设置就没有太大的限制，充足的进光量也允许镜头设置为小光圈来优先确保景深。

因此绝大多数普通题材的摄影，曝光三要素都是先确定光圈，然后 ISO 设置为100，最后根据直方图去调整曝光时间。

由于地球自转，银河的相对位置是在不断移动的，因此如果曝光时间过长，星星会出现拖轨的现象；暗光环境下，也需要尽可能大的光圈才能确保进光量。因此，银河拍摄的曝光三要素有着自己的调整原则和先后顺序。

曝光时间：遵循"400 法则"

"400 法则"是一个经验性的法则。只要曝光时间小于或等于"400 除以拍摄焦段"，则能有效避免星星的拖轨。

比如使用 50mm 定焦镜头拍摄，那么 400/50=8，则曝光时间不能超过 8 秒。

比如使用 14mm 定焦镜头拍摄，那么 400/14≈28.57，则曝光时间一般设置为 25 秒。

光圈：从最大光圈缩一点

正如前文所说，暗光环境下要用大光圈来保证充足的进光量。但是受制于镜头工艺，光圈如果直接开到最大值，照片的边缘又会出现一定程度的慧差现象。这种看起来很像星星拖轨的细节就是边缘慧差，如图 5-5 所示。

因此根据经验，从最大光圈稍微缩小一点，就是比较好的平衡点。

比如 14mm F1.8 的镜头，光圈一般设置为 F2.2；14~24mm F2.8 的镜头，光圈一般设置为 F3.2。

感光度：根据直方图去大胆提升 ISO

当曝光时间和光圈都确定之后，最后要做的就是根据直方图的情况来设置 ISO，从2000 到 20 000 的感光度都有可能，以暗部不欠曝为准。

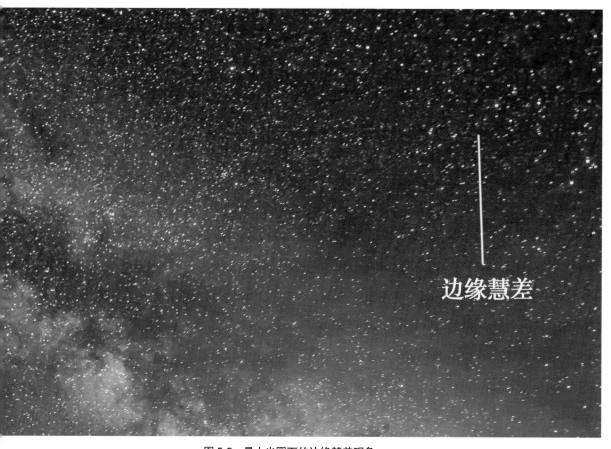

边缘慧差

图 5-5 最大光圈下的边缘慧差现象

很多初学者容易陷入误区：他们认为较高的 ISO 会带来很多的噪点，因此畏手畏脚地不敢提升 ISO。其实前期曝光不足，等到后期再去拉暗部，对于画质的损伤更大，相比之下不如前期就用足够的进光量来"喂饱"感应器。

如图 5-6、图 5-7 所示，以我在青海水雅丹拍摄的银河照片为例，我使用的是尼康 D750 机身＋适马 14mm F1.8 镜头。首先根据"400 法则"确定曝光时间为 25 秒，然后光圈从最大的 F1.8 缩小到 F2.2，最后根据直方图逐渐调整，发现 ISO 为 8000 时可以确保暗部不欠曝。这就是我的最终拍摄所用参数。

图 5-6　拍摄于青海水雅丹的银河照片

图 5-7　参数设置

四、构图策略

大多数情况下，星空题材的构图还是相对固定的，以三分法居多：

以天空为主导，大约占据画面的 2/3；

以地景为点缀，大约占据画面的 1/3。

这样的话既能保证内容丰富，也能显得布局比较合理。如图 5-8、图 5-9 所示，两张照片分别拍摄于青海水雅丹与俄博梁，均采用了经典的三分法构图。

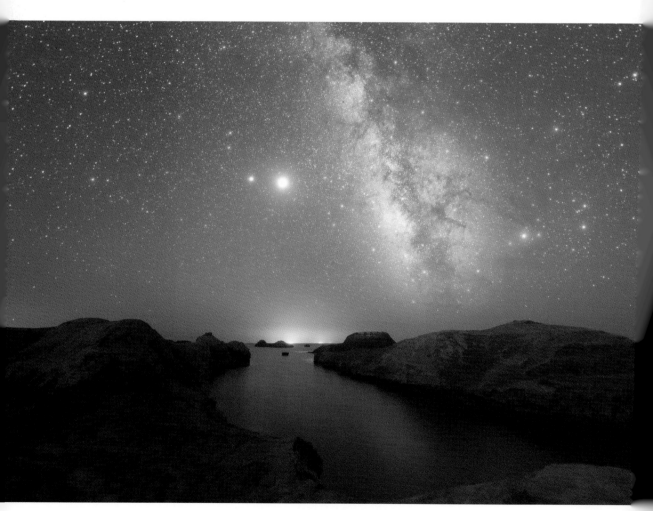

图 5-8　拍摄于青海水雅丹的银河

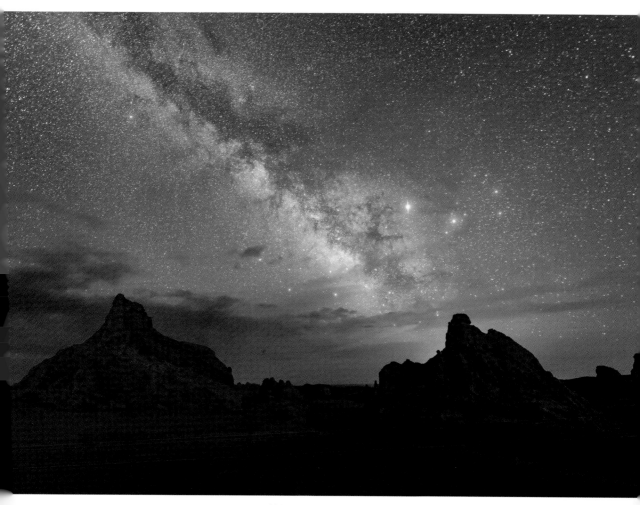

图 5-9　拍摄于青海俄博梁的银河

　　如果地景中有特殊的兴趣点，可以将其放在靠左或者靠右的三分线处，这样既不至于显得呆板，也能避免画面重心不稳。

　　图 5-10 的银河拍摄于内蒙古额济纳旗怪树林，最为粗壮的树枝就是地景兴趣点，被放在了靠左的三分线处。

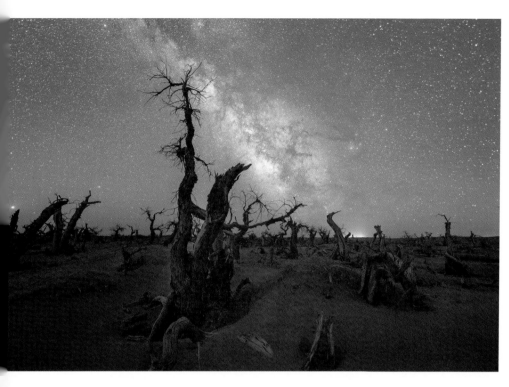

图 5-10 拍摄于内蒙古额济纳旗怪树林的银河

图 5-11 拍摄于甘肃永泰古城，城门楼就是地景兴趣点，被放在了靠右的三分线处。

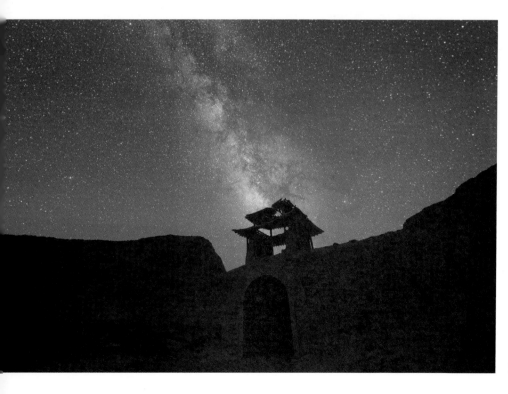

图 5-11 拍摄于甘肃永泰古城的银河

五、 拍摄多张星空素材

正如前文所说，在暗光环境下拍摄星空需要使用较大的光圈以实现较高的感光度，也就容易带来极多的噪点。如图 5-12 所示，在 ACR 界面放大图片就能看到明显的画质问题。

图 5-12　原片放大后可以看到密集的噪点

随着数码技术的进步，大家也逐渐找到了一种能够大幅降低噪点的方法：

先在前期连续拍摄多张星空照片，其中每张照片的地景是保持不变的，银河则是相对有规律地位移，只有噪点是随机分布的且每张照片的噪点位置都不同。

在后期处理过程中，将多张照片进行对齐和平均值堆栈降噪，地景和银河不会受到影响，每张照片的噪点强度会变成原来的几分之一。

在具体操作方法上，确定了曝光三要素和构图策略之后，使用相机间隔拍摄功能连拍 10 张照片左右，就能得到一组用于后期降噪处理的素材。连拍数量太少会导致降噪

效果一般，数量太多会增加后期处理的难度。

图 5-13 就是我在四川雅哈垭口连续拍摄的夏季银河照片。

图 5-13　连续拍摄的夏季银河照片（四川雅哈垭口）

至于后期的自动对齐和堆栈降噪等操作，会在后续章节做出详细的示范。

六、拍摄蓝调地景

如前文所说，高感光度带来的噪点可以通过堆栈降噪的方法来解决；而大光圈容易导致地景区域的景深不足、细节丢失等问题，目前较好的解决方法是在日落后或者日出前的蓝调时刻使用小光圈、低 ISO 单独拍摄地景部分，再与黑夜拍摄的银河照片进行蒙版合成。

如图 5-14 所示，这张蓝调地景照片与前面的银河照片都拍摄于四川雅哈垭口，只不过图 5-14 是在蓝调时刻的取景。通过设置 F10、ISO100 的参考值来保证较多的细节和较好的质感，10 秒的曝光也在可控范围之内。

图 5-14　雅哈垭口蓝调地景照片

后续章节会示范将这种蓝调地景照片和堆栈降噪后的银河照片进行合成的方法，从而使星空和地景的画质实现最佳。

本章总结

本章从基础的对焦、曝光参数和构图开始讲起，熟练掌握这些参数设置和拍摄技巧是避免银河照片出现失误所要具备的基本功。

之后引入了目前为了得到高画质银河照片而会用到的、较为进阶的技巧，既包括拍摄多张星空素材、后期堆栈降噪，也包括拍摄蓝调地景、后期地景与星空合成——这些也是从初学者走向专业摄影师的必备技能。

更为重要的是，在星空摄影过程中，读者要慢慢学会培养一种思维，即前期拍摄的同时就要思考后期可能的思路。这会对自己有极大的提升。

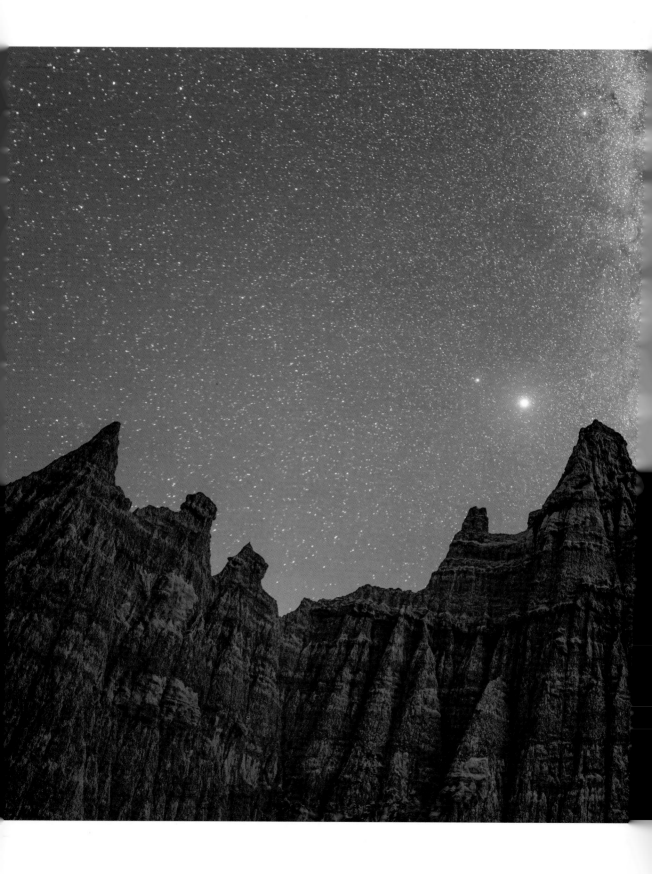

第六章　完整夏季银河处理流程

CHAPTER
6

前面章节的教学重点在于如何完成前期的拍摄。要想得到色彩丰富、画质通透的成片，依然需要通过一整套后期修图的操作才能实现。

本章主要介绍完整的夏季银河处理流程。首先需要读者准备以下软件和插件：

（1）Kandao Raw+（免费的中文软件）；

（2）较新版本的 Photoshop（收费软件）；

（3）Nik Collection 插件（收费插件）；

（4）半岛雪人 Starstail 插件（收费插件）。

本章中用来示范的素材，是 2020 年 3 月我在四川雅哈垭口贡嘎山拍摄的银河照片，一共包括 1 张蓝调地景照片和 10 张夜景银河照片（原片），如图 6-1 所示。

图 6-1　拍摄于四川雅哈垭口贡嘎山的地景及银河

整个后期流程可以分为七步：

（1）使用 Kandao Raw+ 进行自动堆栈降噪；

（2）使用 ACR 调整银河素材；

（3）使用 ACR 调整地景素材；

（4）使用 Photoshop 进行天地合成；

（5）对星星的细节处理；

（6）银心的细节增强与色彩渲染；

（7）照片的保存与导出。

一、使用Kandao Raw+进行自动堆栈降噪

银河摄影需要设置很高的 ISO，由此带来严重的噪点。在前面的章节中，介绍了堆栈降噪的原理和前期操作方法，由此可以得到连续拍摄的多张照片作为素材。

后期可以通过对多张照片进行平均值堆栈来降低噪点强度，其中存在一个问题：虽然每张照片里面的地景一直保持不动，但是银河则由于地球自转而不断发生相对位移。以前需要通过 Photoshop 的选区工具、对齐工具和手动变形调整等操作才能让几张照片的银河部分保持一致，会耗费大量的时间和精力，之后才能开始堆栈算法的处理。

随着算法的进步，Kandao Raw+ 可以一键智能完成画面各区域的对齐与堆栈降噪，最终得到一张噪点较少的 dng 格式的照片。

具体操作步骤如下。

步骤 1：打开 Kandao Raw+，单击左上方的"添加"按钮，如图 6-2 所示。

图 6-2　打开 Kandao Raw+

步骤 2： 在弹出的窗口界面，找到保存照片的文件夹，然后选中要导入的多张银河照片（原片），单击右下角的"Open"按钮导入，如图 6-3 所示。

图 6-3　导入多张银河照片

此处注意，Kandao Raw+ 最多一次允许导入 16 张照片，但是从实际效果来看，10 张左右的照片就可以做出较好的降噪效果了。

步骤 3: 此时的渲染界面会显示导入照片的文件名列表，确认无误的情况下，单击"渲染"按钮，则软件开始自动处理，如图 6-4 所示。这可能需要花费几分钟的时间。

左下角默认渲染后成片的导出路径为"桌面"，如果要调整保存位置可以单击文本框右侧的"文件夹"按钮。

图 6-4　Kandao Raw+ 的渲染界面

步骤 4: 软件提示渲染完成后，可以在导出的路径中找到一张以"KDRaw"开头、后缀为"dng"的文件，这就是经过堆栈降噪处理过的 dng 格式的照片。

二、使用ACR调整光影和素材

ACR 是 Adobe Camera Raw 的简称，所有 RAW 格式或者 dng 格式的照片在导入 Photoshop 之前，都会首先经过 ACR 的处理。

在 ACR 中，照片也是维持在 RAW 格式的状态，因此可以大幅调整色温、色调参数和尽可能地恢复明暗区域细节。否则等进入 Photoshop，照片会变成 JPG 格式（考虑到读者以初学者居多，故此处不考虑"智能对象"的情况），能够对色彩与曝光进行调整的范围就会小很多。

在 ACR 中将之前由 Kandao Raw+ 渲染所得的 dng 格式的照片打开。由于有 1 张蓝调地景照片可以作为地景素材，所以这里主要对银河区域进行调整。

具体的操作步骤如下。

步骤 1：将银河照片导入 ACR 中，观察照片和右侧的直方图，发掘存在的问题，以及给后期修图确定一个初步的思路，如图 6-5 所示。

图 6-5　将银河照片导入 ACR 中

以图 6-5 为例，通过观察可以发现：

照片整体偏暗但是直方图没有撞墙，这意味着可以通过后期提亮来恢复暗部细节；

照片有明显的绿色色偏，需要校正白平衡；

照片有轻微的四周暗角，银河区域本身的细节和通透性不足。

接着我们开始逐一解决以上的问题。

步骤 2：展开右侧的"光学"下拉列表，勾选"删除色差"与"使用配置文件校正"复选框，如图 6-6 所示。ACR 会自动识别相机镜头的型号，并用内置的参数抵消由于镜头工艺问题带来的暗角。

图 6-6　展开"光学"下拉列表

由于这个步骤会在一定程度上改变照片整体的明暗，所以应当在流程前期操作，避免与后续的"曝光"等参数的调整之间发生重复操作。

步骤 3：展开右侧的"基本"下拉列表，对"曝光"等参数进行调整，如图 6-7 所示。结合对照片的直接观察和直方图的参考信息，做以下处理：

提升"曝光"和"阴影"参数值，来恢复暗部细节；

补偿性地压低了"高光"参数值，让天空的亮部不至于失真；

提高"白色"参数值，让银心部分相较于背景更加突出；

提高"黑色"参数值，避免局部出现死黑的情况导致细节丢失。

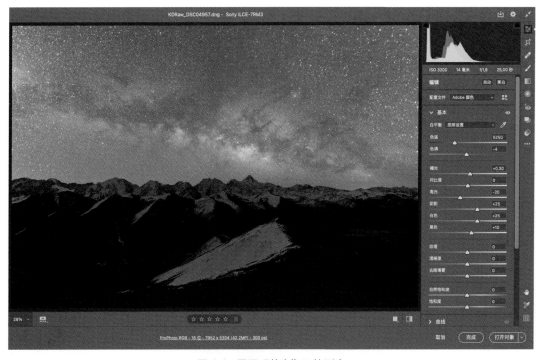

图 6-7 展开"基本"下拉列表

这里一定要注意的是，读者应主要学习调整思路，参数值仅供参考。每张照片的拍摄环境和参数设置都不相同，切勿死记参数值。

步骤 4：在"基本"下拉列表中，对"白平衡"参数进行调整，如图 6-8 所示。这一步骤之所以放在"曝光"参数的设置之后，是因为只有先恢复了明暗细节，才能准确观察色彩的效果。

这张照片有明显的绿色色偏，那么就要通过滑动"色调"滑块来尝试修复。

此外，"色温"参数值偏高会导致星空发黄，画面失真。可以降低其数值，让星空部分恢复成符合常识的蓝色。

图 6-8　在"基本"下拉列表中调整"白平衡"参数

至此，确定了这张照片的色彩主调。

步骤 5：继续在"基本"下拉列表中对"对比度"、"纹理"、"清晰度"、"去除薄雾"和"自然饱和度"等参数做轻微提升，使整个画面的质感得到改善，如图 6-9 所示。

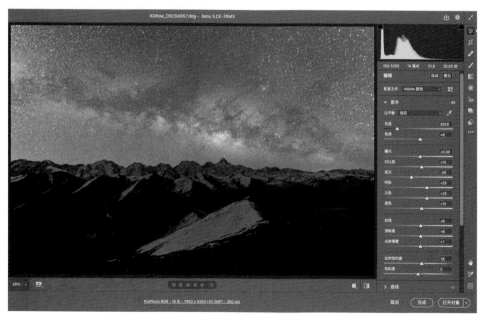

图 6-9　改善画面质感

但是要注意的是，以上参数的调整不能用力过猛、一次性提升太多，否则画面会呈现明显失真——这也是很多初学者容易犯的错误。

步骤 6：前面的参数调整都是针对照片的全局进行的调整，对全局产生作用，接下来要增强画面的层次感，就要使用局部调整工具。

这里首先用到的是"渐变滤镜"工具。单击右侧的"渐变滤镜"图标即可打开其参数设置列表，如图 6-10 所示。我想要的效果是让画面四周变得更暗、更冷一些，从而与中间较亮、较暖的银河区域产生对比。

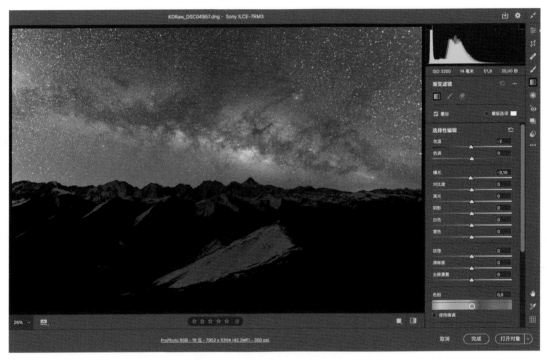

图 6-10　调整"渐变滤镜"参数

根据这个思路，我选择将"色温"和"曝光"滑块轻微拉动到负数。接下来就要制造出多个渐变滤镜，来确定这些参数产生作用的最佳范围。

步骤 7：在照片上从外向内拖曳鼠标光标，松手后即可得到一个渐变滤镜并调整其作用范围：绿色虚线表示刚才设置的参数效果完全产生作用，绿色虚线到红色虚线之间则是参数效果渐渐消失——这也正是渐变的意义所在，并且能够确保调整的照片效果较为真实，如图 6-11 所示。

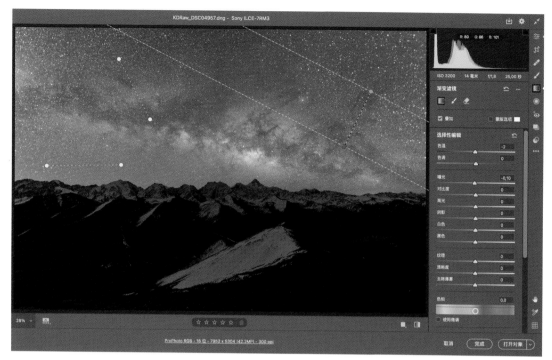

图 6-11　调整"渐变滤镜"的作用范围

由于预设参数都是较小的数值，所以为了产生足够的画面对比，可以从不同方向多次拖曳鼠标光标，得到多个渐变滤镜，其重合区域的参数效果也会实现多次叠加。

步骤 8：与让四周变暗、变冷相对应，想要突出银河的主体地位，也可以单独对其进行提亮和变暖操作。这就要用到"径向滤镜"功能。

如图 6-12 所示，首先选中"径向滤镜"图标，在照片中拖曳鼠标光标来囊括银心的范围。接着开始一边观察画面，一边调整参数：

提升"色温"和"色调"的参数值，使银心区域增加橙色；

提升"曝光"和"高光"和"白色"的参数值，使银心更亮，与天空背景分离；

压低"阴影"的参数值，使银河正中间的黯淡地带保持真实；

轻微提升"对比度"和"清晰度"等的参数值，增强细节的丰富程度。

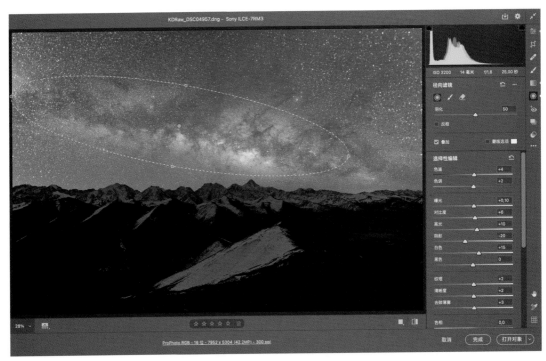

图 6-12 调整"径向滤镜"的参数和作用范围

至此，完成了对夏季银河的调整。单击右下角的"完成"按钮，即可保存以上调整效果。

三、使用ACR调整地景素材

虽然蓝调时刻拍摄的蓝调地景照片（地景素材）能提供更多的细节和更佳的质感，但是在进行合成之前也要经过 ACR 的调整，让其与夜景银河素材有着尽可能统一的色彩与明暗，才能保证整体的和谐。除此之外，也要对地景部分的画质进行适度提升。

具体的操作步骤如下。

步骤 1：将地景素材（RAW 格式）导入 ACR 中，检查照片与直方图。可以看到，雪山顺光面偏亮，背光面虽然有些偏暗，但是并没有欠曝死黑。此外，白平衡偏冷色，如图 6-13 所示。

这就决定了后续调整的大致方向。

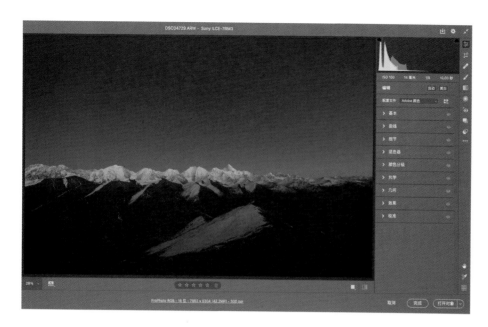

图 6-13 将地景素材（RAW格式）导入 ACR 中

步骤 2：展开"光学"下拉列表，勾选"删除色差"与"使用配置文件校正"复选框，如图 6-14 所示。

此项操作的一部分原因是内置的算法可以自动消除镜头工艺问题带来的色差和畸变，另一部分原因是前面的银河素材是经过校正处理的，此处只有对地景素材进行校正处理才能方便后续的合成。

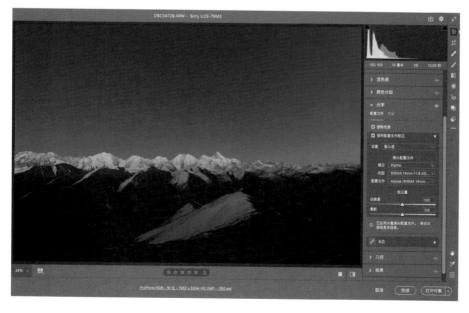

图 6-14 展开"光学"下拉列表

步骤 3：在"基本"下拉列表下进行曝光、色彩和通透性方面的调整，如图 6-15 所示。

压低"曝光"和"高光"的参数值，提升"阴影"的参数值，这样可以使蓝调时刻的地景更加具有夜景内涵。

适当提升"色温"和"色调"的参数值，这样可以使地景素材与银河素材的白平衡更加接近。

轻微提升"对比度"、"纹理"、"清晰度"、"去除薄雾"和"自然饱和度"等的参数值，改善画面质感。

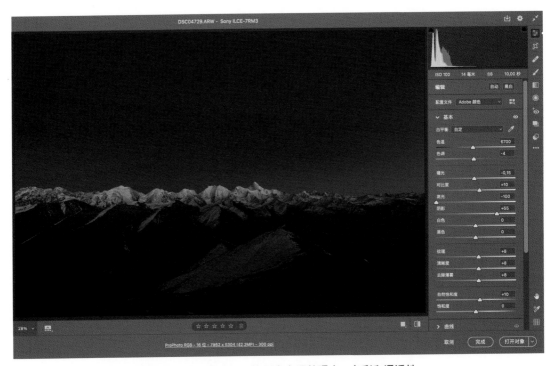

图 6-15 在"基本"下拉列表中调整曝光、色彩和通透性

步骤 4：展开"细节"下拉列表，调整"锐化"、"蒙版"和"减少杂色"的参数值，如图 6-16 所示。

对于使用较低 ISO 和较短曝光时间生成的地景素材，ACR 的"细节"操作能够起到较好的锐化和降噪效果。

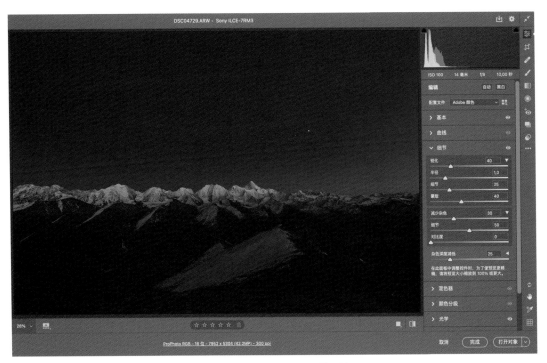

图 6-16 展开"细节"下拉列表

至此，完成了地景素材的初步调整，单击"完成"按钮保存参数和效果。

四、使用Photoshop进行天地合成

在分别对地景素材与银河素材进行 ACR 调整后，我们要将产生的两张照片同时导入 Photoshop 中来完成合成，从而得到一张各个区域质感都很丰富的成片。

这个过程既会用到选区与蒙版技术来挑选想要的素材内容，也会结合曲线和拉伸工具来确保合成效果的真实性。

具体操作步骤如下。

步骤 1：在 Photoshop 中单击"文件"选项卡，选择"脚本"→"将文件载入堆栈"选项，在弹出的对话框中单击"浏览"按钮，导入刚才调整的两张照片。推荐勾选"尝试自动对齐源图像"复选框，避免间隔数小时拍摄的两张照片之间产生轻微的角度变化，如图 6-17、图 6-18 所示。

图 6-17　导入素材 1

图 6-18　导入素材 2

步骤 2：将照片导入 Photoshop 中后，可以看到两张照片以图层的形式叠加出现，如图 6-19 所示，上方图层是地景素材，下方图层是银河素材。

两张照片的边缘存在部分空白像素，这是由于在前期的拍摄间隔时间内发生了器材的轻微位移，导致照片无法完整对齐。

图 6-19　同时导入两张照片后的 Photoshop

步骤 3：如图 6-20 所示，使用"快速选择工具"选中地景区域，然后建立蒙版。此时上方图层就只有地景区域可见，从而与下方图层的银河区域形成了组合。

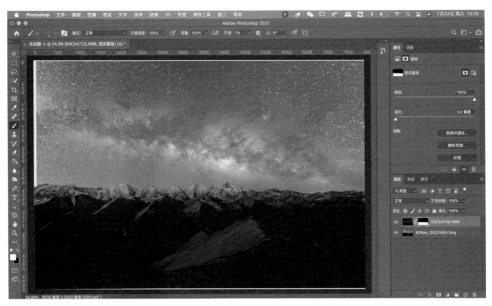

图 6-20　建立地景区域蒙版

至此，天地合成的初步工作已经完成，接下来需要进行后续微调，让照片更加真实和美观。

步骤 4：使用"裁剪工具"去掉照片四周的空白像素和不对齐的区域。此外，值得初学者注意的是单张照片尽量设置为"原始比例"，避免裁剪过程中误操作导致画幅失去平衡。

控制好裁剪区域后，单击上方的"√"图标，保存裁剪的效果。

图 6-21　裁剪边缘空白像素

步骤 5：直接对比合成图的上下部分，可以发现银河区域的对比度偏低，导致两张素材合成的效果不自然。

在"属性"选项卡中单击"曲线工具"图标，建立一个针对银河产生作用的"曲线 1"图层，然后拉成"S 形"来提升银河部分的对比度，如图 6-22 所示。此时可以看到，画面整体协调了很多。

图6-22 使用"曲线工具"调整对比度

按下"Command+Alt+Shift+E"组合键,将以上图层进行合并,产生一个新的图层。至此,完成了对银河素材和地景素材的合成处理,得到一张各个区域质感最佳的单张照片。

五、对星星的细节处理

在完成以上步骤之后,我们要进行精细的操作来进一步提高画面的质量。首先要做的是对星星的细节处理。

具体而言,需要实现三个小目标:

(1)单独提亮星星,让其与背景星空进一步分离;

(2)对星星以外的背景区域进行二次降噪;

(3)进行"缩星"处理,让星星更像是一个点,接近肉眼观察的真实形态。

具体的操作步骤如下。

步骤 1：前面提到的几个小目标，要求单独对星星产生作用或者对星星以外的背景区域产生作用，因此需要建立一个只包含星星的"保护性蒙版"。

照片中的星星数量众多且所占面积极小，手工建立蒙版十分麻烦，比较常用的方法是使用"半岛雪人 Starstail"插件自动完成搜星流程。

在 Photoshop 中找到"工具"选项卡，单击"雪人搜星"按钮，开启"雪人搜星"功能，如图 6-23 所示。

图 6-23　开启"雪人搜星"功能

步骤 2：在弹出的"阈值"对话框中滑动"阈值"滑块，会对应地改变照片中白色蒙版的范围大小，直到其只覆盖星星的区域，然后单击"确定"按钮，此时画面中出现闪烁的蚂蚁线表示自动建立的选区的范围，如图 6-24 所示。

步骤 3：单击"调整"选项卡中的"色阶"按钮，新建一个图层（色阶 1）并且将刚才自动建立的选区保存为图层的蒙版，如图 6-25 所示。

图 6-24　调整阈值、确定选区范围

图 6-25　建立星星保护蒙版

插件会额外产生两个过渡的图层，分别为"星星图层"和"背景图层"。为了方便后续的操作，此处应该将这两个图层删去。

步骤 4： 在"保护性蒙版"的限制下，"色阶 1"图层的调整效果只对星星产生作用。因此在右侧的参数栏中，将右滑块从 255 调整到 205 左右，可以实现提亮星星的小目标，如图 6-26 所示。

星星显得更加突出，与较暗的背景星空产生更大的区别，银河的细节也因此显得更加丰富。

图 6-26　调整星星亮度

然后，按下"Command+Alt+Shift+E"组合键，保存调整的效果。这样不仅能对比每一步处理的差异，也能方便在修图效果不满意的情况下找出出了问题的环节。

步骤 5： 在开始时，我们使用 Kandao Raw+ 对多张银河照片进行了平均值堆栈降噪，这相当于对噪点强度做了一次"除法"。比如使用 10 张照片来堆栈，噪点强度就变成了原来的 1/10。

进入 Photoshop 中后，我们要使用的是 Nik Collection 插件中非常强大的自动降噪工具"Dfine 2"，此操作相当于对噪点强度做"减法"，把最后的 1/10 噪点强度降到接近于 0 的水平。

单击"滤镜"选项卡，选择"Nik Collection"→"Dfine 2"选项，则能够进入降噪的工作界面，如图 6-27 所示。

图 6-27　Dfine 2 自动降噪工具的菜单路径

在弹出的窗口中，算法会自动识别和消除噪点，通过分屏的左右两边可以实时检查降噪的效果。

待其运算结束后，单击右下角的"确定"按钮，Photoshop 会自动建立一个新的"Dfine 2"降噪图层，如图 6-28 所示。

步骤 6：降噪算法目前存在的问题是容易把星星当作噪点误处理，因此，为了保护星星，我们可以限制降噪范围，让降噪算法只对星星以外的区域产生作用。

可以利用刚刚建立的"保护性蒙版"来执行此项操作。按住"Option"键，同时使用鼠标将"色阶 1"图层的蒙版直接拖曳到"Dfine 2"降噪图层，再按下"Command+I"组合键直接使蒙版的范围反向，限定降噪范围，如图 6-29 所示。

图 6-28　Dfine 2 自动降噪工具工作界面

图 6-29　利用反向保护性蒙版限定降噪范围

此时检查蒙版，可以发现星星的区域都是黑色的，而星星以外的区域则是白色的——这就彻底避免了降噪算法对星星的误处理。然后使用"Command+Alt+Shift+E"组合键合并并产生一个新图层。

步骤 7：接下来进行"缩星"的处理。尽管前期遵循曝光时间的"400 法则"，但是实际操作中难免会有轻微的拖轨，因此需要将星星缩小成一个点，让其符合肉眼观看的真实形态。

如图 6-30、图 6-31 所示，复制之前合并产生的新图层，按住"Command+J"组合键即可生成一个同样的图层。单击"滤镜"选项卡，选择"其它 ①"→"最小值"选项，在弹出的对话框中设置"半径"值为 1 像素。

图 6-30　设置滤镜最小值

如果缩星的强度太大，容易导致星星亮度的下降，所以如图 6-32 所示，最好适当降低该图层的"不透明度"值。此处我结合经验和对效果的观察，觉得 30% 的"不透明度"值是一个合适的平衡点。

① 　此为软件界面用法。现代汉语的规范用法为"其他"。

图 6-31　设置"半径"参数

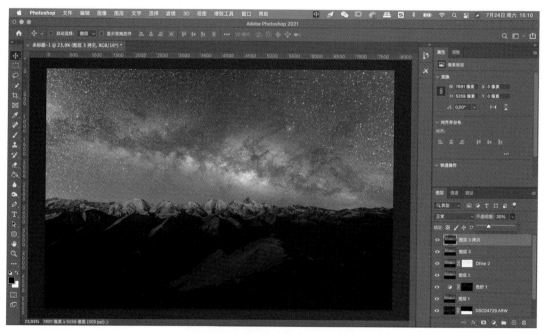

图 6-32　调整滤镜的"不透明度"值

至此，对星星的细节处理的三个小目标全部实现。

六、银心的细节增强与色彩渲染

如果说前面的一系列精细处理能够避免照片中诸如噪点、色偏、细节丢失等的硬性误差，使照片基本合格，那么银心的细节增强与色彩渲染则是在给照片"画龙点睛"。

银心的细节增强与色彩渲染可以分为两个方面的工作：增强银心细节和渲染银心色彩。随着 Nik Collection 插件功能的日趋强大，我们可以使用其 Color Efex Pro4 工具中的滤镜来完成这项工作。

具体操作步骤如下。

步骤 1：按住"Command+J"组合键先行复制一个图层，然后单击"滤镜"选项卡，选择"Nik Collection"→"Color Efex Pro4"选项，进入 Color Efex Pro4 工具的工作窗口，如图 6-33 所示。

图 6-33　Color Efex Pro4 工具的菜单路径

在 Color Efex Pro4 工作窗口中，左侧是可供选择的滤镜，中间是添加滤镜后的观察效果，右侧是一些滤镜的参数和限制范围的窗格，如图 6-34 所示。

这里需要将几个不同功能的滤镜依次叠加使用。

图 6-34　Color Efex Pr4 工作窗口

步骤 2：在左侧选择"变暗 / 变亮中心点"滤镜，这是一个可以重塑明暗关系、强化中心与主体的滤镜，如图 6-35 所示。

在右侧的窗格中，将"形状"的参数值设置为"2"，也就是椭圆形，其细长的区域与照片中的横向银河更加贴合。

大幅度降低各参数的绝对值，将"中央亮度"的参数值降至 8%，也就是将照片中间区域轻微提亮，将"边框亮度"的参数值降至 -15%，也就是将照片四周轻微压暗。

"中央大小"参数是指被当作照片中间区域而提亮的范围，此处我想使更多地方变亮，所以将滑块轻微向右移动。

最后单击"放置中心"按钮，将中心点安置在银心附近，则滤镜会以此为中心对中间区域进行提亮、对四周进行压暗。

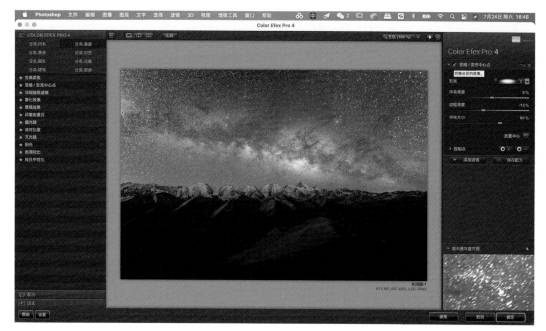

图 6-35　"变暗/变亮中心点"滤镜操作

步骤 3： 在完成了上个滤镜的参数调整之后，一定要单击"添加滤镜"按钮进行保存，才能开始下个滤镜的运用，否则之前设置的参数和效果会被覆盖。

接着使用"详细提取滤镜"滤镜增加银心细节。这个滤镜如果使用默认参数，会调整过度导致画面失真。因此需要首先在右侧窗格中将该滤镜的参数值调至个位数，如图 6-36 所示。

需要注意的是要限制该滤镜只对银心区域产生作用，否则该滤镜的效果会作用于全局，会增加额外的噪点，也无法使主体和背景之间形成对比。

Nik Collection 插件提供了一个很好的限定滤镜作用范围的功能，就是可以智能识别边缘的控制点技术。

在窗口右侧单击"〇＋"按钮，然后在中间的照片中拖动，产生的白色蒙版区域表示滤镜在此产生作用，如图 6-37 所示。

反之，在窗口右侧单击"〇－"按钮，然后在中间的照片中拖动，产生的黑色蒙版区域表示滤镜在此不产生作用。

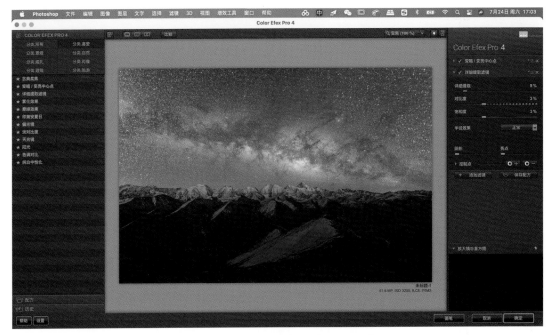

图 6-36 "详细提取滤镜"滤镜的参数设置

图 6-37 通过控制点限定滤镜作用范围

按住"Option"键反复拖动控制点，最终得到一个只包含银心区域的白色蒙版范围。

步骤 4：再次单击"添加滤镜"按钮，选择"色调对比"滤镜。该滤镜可以用来针对局部区域并大幅提升其通透性和质感。

同样地，该滤镜如果使用默认参数也会调整过度导致画面失真。推荐将该滤镜的参数值调整到 5% 左右的个位数，来保证真实性，如图 6-38 所示。然后使用控制点技术来限制该滤镜的作用范围只作用于银心区域。

图 6-38 "色调对比"滤镜的参数设置

步骤 5：再次单击"添加滤镜"按钮，然后选中"天光镜"复选框，这是一个增强画面暖色调的工具，平时经常被拿去渲染日出、日落的霞光，现在也可以用于增强银心及周边区域的色彩。

将"天光镜"的参数值调整在 20% 左右，可以较好地丰富银心区域细节，如图 6-39 所示。

图 6-39　设置"天光镜"参数

　　观察照片可以发现，应该体现暖色的地方主要包括银心、雪山主峰的顺光面，以及右侧低空区域的气辉。结合控制点技术，再次调整天光镜的作用范围，如图 6-40 所示。

图 6-40　使用控制点技术调整天光镜的作用范围

至此，完成了 Color Efex Pro4 工具的滤镜处理，单击右下角的"确定"按钮保存调整效果，回到 Photoshop 中。

七、 照片的保存与导出

在完成一系列的修图操作之后，我们得到了一张满意的银河照片。最后就是将照片进行保存与导出。

在这个"临门一脚"的环节，很多初学者缺乏对细节的关注，导致成片存在色差，或者分享到网络社区后出现明显的画质下降问题。

步骤 1：单击"文件"选项卡，选择"导出"→"存储为 Web 所用格式（旧版）"选项，打开保存的工作界面，如图 6-41 所示。

图 6-41　文件保存的操作路径

步骤 2：如图 6-42 所示，在弹出的工作界面中进行以下设置。

图片格式选择 JPG，这也是绝大多数网络社区图片的通用格式。

"品质"参数决定照片是否需要压缩，如果是存储于自己的电脑则直接将参数值设为 100，如果是要分享于网络社区之上或者参加摄影比赛，可以根据需求下调参数值。

勾选"嵌入颜色配置文件"复选框，可以一定程度上减少不同显示器硬件观看同一照片的色差。

勾选"转换为 sRGB"复选框，这个最为重要——如果没有进行色域转换，照片非常容易在上传到网络社区之后出现明显色偏。

图 6-42　导出图片界面的参数设置

之后单击"储存"按钮，即可得到最终的成片。

本章总结

本章完整地展示了一张夏季银河的修图思路和后期处理流程。希望读者能够对照着图文和配套素材进行练习，感受其中的关键细节和把握参数调整的力度。

至此，初学者能够建立起一套自己的"工作流程"，之后的学习就是不断给自己的知识体系添砖加瓦。

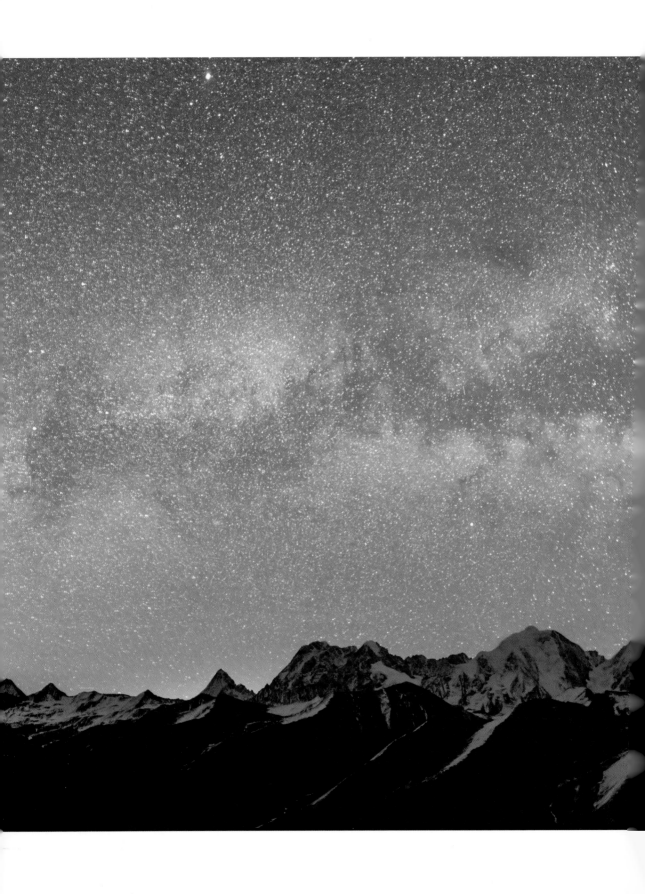

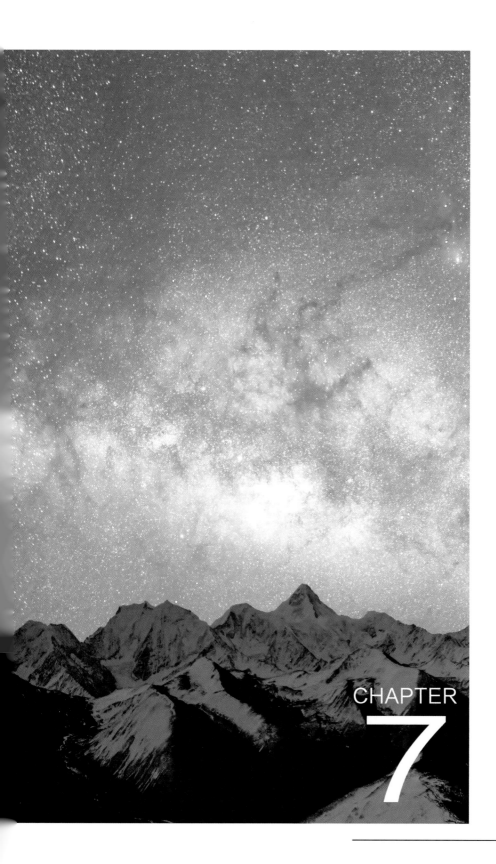

第七章　完整银河拱桥处理流程

CHAPTER

7

第六章详细介绍了夏季银河的处理流程。银河拱桥的拍摄往往也是在每年的 3—7 月间进行的，所以银河拱桥的后期处理流程中有不少步骤是与夏季银河的处理流程相同的。

本章趁热打铁，讲解完整银河拱桥处理流程，这样在引入新知识点的同时，也能对已学知识点进行复习。

本章主要包括七个方面的内容：

（1）前期的拍摄要点；

（2）使用 ACR 进行全景合成；

（3）使用 ACR 调整光影和色彩；

（4）使用 Photoshop 对星星进行精细调整；

（5）银河拱桥整体的细节增强与色彩演染；

（6）强化气辉的色彩；

（7）照片的保存与导出。

本章中作为示范的素材，是我在四川雅哈垭口相同机位拍摄的贡嘎山主峰与银河拱桥，使用 35mm 定焦镜头竖拍横排所得 8 张照片（原片）进行接片。

一、前期的拍摄要点

（一）构图的思路

在摄影的学习过程中，一个很忌讳的心态就是"拿个锤子看什么都像钉子"：学了某个技术之后，纯粹为了使用而使用——这样反而费力不讨好。

落实到银河摄影，如果决定要拍出完整的银河拱桥，那么在构图上就要求地景区域一定要有个支撑全局的兴趣点。例如，图 7-1 是拍摄于四川雅哈垭口的银河接片作品，地景区域的兴趣点在于贡嘎山主峰充当了明确的主体。

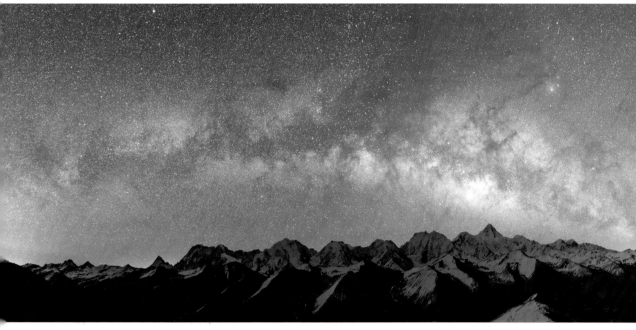

如果地景区域没有一个兴趣点，则会使广阔视角的画面显得空洞无物——无论拍摄参数和后期修图多么精准，都无法弥补这样的视觉缺陷。

（二）镜头焦段的选择

需要明确的是，因为银河拱桥的跨度极大，所以无论多广的镜头都无法单张完整拍下银河拱桥的画面，只能依赖于多张接片。

很多专业摄影师会使用 50mm 乃至 85mm 规格的中长焦段镜头进行接片，优点是焦段越长，能拍到的银河细节越多；缺点是接片所需的拍摄张数会成倍增加，并且在后期拼接时对电脑配置有着极高的要求。

对于初学者，建议先从 14mm、20mm 或者 35mm 规格的广角焦段镜头开始练习，一次性拍摄 8~10 张照片就够用了。

（三）现场的操作

在拍摄现场，主要有四个操作要点：

第一，大多采用竖构图，然后横向转动水平云台，让相机从银河的首部一直拍到尾部；

第二，多拍一些银河的两端照片，为后期的裁剪、二次构图等环节留下裕度；

第三，参数的设置与普通单张银河照片的拍摄基本一致；

第四，为了保证接片的成功率，相邻两张照片之间要保证有 50% 左右的重合率。

图 7-2 中显示的就是我在雅哈垭口现场拍摄的 8 张 RAW 格式的原片。

图 7-2　银河接片的原片

至此，得到了一组银河拱桥接片的素材，接下来进行后期的操作。

二、使用ACR进行全景合成

虽然已经有一些专业级的接片软件如 PGTui 被追求极致的专业摄影师采用，但是这些软件的操作对于初学者来说较为复杂，并且存在操作系统的兼容性问题，所以此处并不推荐。

目前，随着 Photoshop 的更新迭代，ACR 自带的接片算法也已经非常强大，并且可

以无缝地对接其他修图操作。这里主要讲解使用 ACR 进行全景合成。

步骤 1：将所有照片导入 ACR 中，不要做任何其他的改动，直接全选照片，单击鼠标右键，单击"合并到全景图"选项，如图 7-3 所示。

图 7-3　"合并到全景图"的操作路径

值得关注的是：ACR 的算法在接片过程中会自动"配平"几张原片中曝光、色彩不一致的地方。所以在此之前的任何参数调整都没有意义，要在接片之后进行其他的后续操作。

步骤 2：如图 7-4 所示，此时的 ACR 正在进行算法处理，这个过程需要一定的时间。如果是中长焦镜头拍摄的、张数较多的素材，接片的算法处理可能会花费数十分钟。

本次示范的样片只有 8 张，可以较快地完成接片的算法处理。

之后在弹出的窗口中会呈现一个初步的全景合并预览图，四周的空白像素产生于镜头自身畸变和横排过程中的云台倾斜，几张原片的视野无法保证完全水平，如图 7-5 所示。

窗口右侧有一些可供选择的设置。首先是"投影"选区，一般是在"球面"和"圆柱"单选按钮之间二选一，根据直观观感来判断哪一个更符合真实的视觉效果。

图 7-4　接片算法运行状态

图 7-5　全景合并预览图

勾选"自动裁剪"复选框，即可消除预览图四周的空白像素，让照片呈现出比较正常的银河拱桥效果，在此过程中会损失一部分原有的像素，如图7-6所示。

这也正是我在介绍前期操作的时候所说的，要多拍一些银河的两端照片，就是为了给此时的裁剪工作留下裕度。

图7-6　全景合并的参数设置

单击"合并"按钮，则银河拱桥接片的图片会被单独保存为一个 dng 格式的全景接片。dng 格式照片在修图的时候与常见的 RAW 格式照片有近似的功能，只是无法用于证明版权。

之后，回到 ACR 中，对经过全景合成的 dng 格式的全景接片进行后续的操作。

三、使用ACR调整光影和色彩

观察 dng 格式的全景接片，现在可以说又要重复之前我们熟悉的单张银河照片的处理流程了。

值得注意的是，此时的右侧窗格中，ACR 算法已经提供了一套可供调整的参数，这也正是其在接片过程中对每张原片进行"配平"、统一光影的结果之一，如图 7-7 所示。

图 7-7　dng 格式的全景接片

我们要做的就是结合自己对照片的观察，在原有的参数基础上进行进一步的画质提升工作。

步骤 1： 在开始操作之前，要通过观察来发现照片中存在的问题，从而确认整体修图的思路。

本照片存在以下不足之处：

整体出现了绿色的色偏，而天空的蓝色也不明显；

需要进一步增强银心区域的细节与通透性；

需要加强地景区域的气辉的色彩。

先轻微提升"色调"的参数值来消除绿色色偏，降低"色温"的参数值来恢复天空的蓝色主调，如图 7-8 所示。

图 7-8　调整色彩主调

步骤 2：接着调整光影与提升通透性，此处建议读者领会其中的调整思路，而非机械地记忆具体的参数。

如图 7-9 所示，根据直方图和对画面的观察，调整光影与提升通透性：

提升"白色"的参数值，突出银心的效果；

补偿性地降低"高光"的参数值，避免照片过亮；

轻微提升"对比度""纹理""清晰度""去除薄雾"等的参数值，使画面变得更加通透。

图 7-9　调整光影与提升通透性

步骤 3：在之前的单张银河照片的处理流程中，由于"使用配置文件校正"操作会大幅改变画面的明暗光影，所以我当时将其作为了首先进行的操作。

接片算法会自动"配平"来消除各个原片存在的暗角和畸变，因此此时的"使用配置文件校正"操作对画面的改变就比较小了。

在完成上述步骤的参数调整之后，展开"光学"下拉列表，勾选"删除色差"和"使用配置文件校正"复选框，会一定程度上消除镜头工艺带来的硬性误差。如果四个边角的明暗有较大的变化，可以通过调整"晕影"滑块来控制阴暗的强度，如图 7-10 所示。

步骤 4：前文中已经对"渐变滤镜"工具的基本用法有所介绍。此处同样要用到该工具来压暗画面四周，从而使照片体现出层次感，同时强化银心的主体地位。

在参数设置界面，将"色温"和"曝光"的参数值设置为负值，然后多次从外向内拖曳鼠标光标，使画面的四周变暗和变冷，如图 7-11 所示。

图 7-10　展开"光学"下拉列表

图 7-11　"渐变滤镜"工具的参数设置与范围调整

步骤 5：接着使用"径向滤镜"工具对银河拱桥进行提升。不过与单张银河照片不同的是，银河拱桥从头到尾有着不同的色彩，所以需要多次使用"径向滤镜"工具对银河拱桥进行精细调整。

将第一个"径向滤镜"放置在银心部分，如图 7-12 所示。

轻微提升"色温"和"色调"的参数值来给其渲染暖调；

提升"曝光""高光""白色"的参数值使其更加突出；

压低"阴影"和"黑色"的参数值来加强反差；

提升"对比度"和"饱和度"的参数值来提升质感。

图 7-12 使用"径向滤镜"工具强化银心

将第二个"径向滤镜"放置在银河拱桥中间的部位，如图 7-13 所示，在曝光和通透性方面的提升大致相同，但是对"色温""色调"等参数的提升就稍微低一些，因此这个区域没有银心那么强烈的暖色色彩。

将第三个"径向滤镜"放置在银河尾部，如图 7-14 所示。因为这里应该是较为黯淡的区域，所以将"色温""色调"的参数值归零，保持原有的淡蓝色；将"曝光""高光"的参数值也从原有水平降低，避免此区域过亮而不符合真实性。

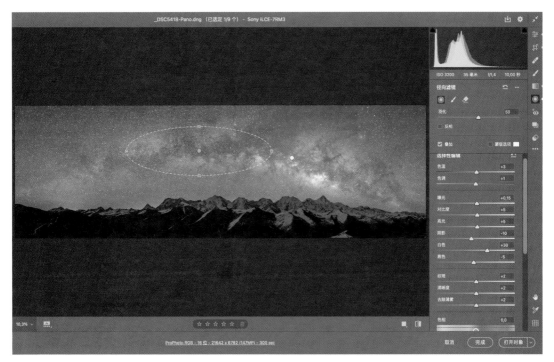

图 7-13　使用"径向滤镜"工具强化银河拱桥中间区域

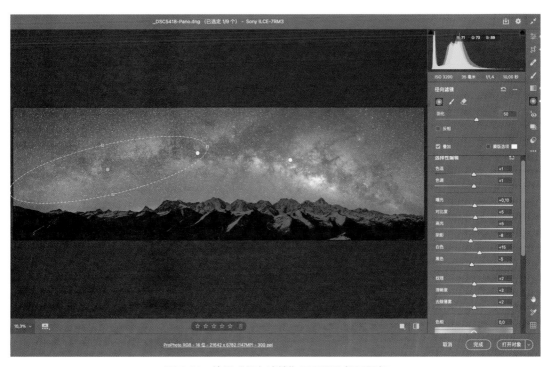

图 7-14　使用"径向滤镜"工具强化银河尾部

至此，完成了使用 ACR 对银河拱桥的调整，单击"打开对象"按钮，使用 Photoshop 进行后续处理。

四、使用Photoshop对星星进行精细处理

此处要对星星进行"提亮""周边降噪"和"缩星"操作，以提升照片细节的质感。这些操作与单张银河照片的处理流程基本一致，因此可以用来复习已学知识点。

步骤 1：打开"StarsTail"插件，选择"工具"选项卡中的"雪人搜星"选项，如图 7-15 所示，通过其算法将照片中的星星单独做成一个"保护性蒙版"。

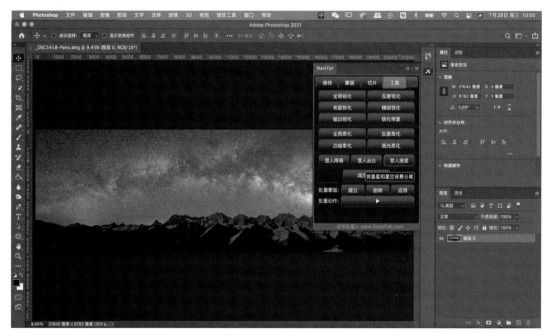

图 7-15　"雪人搜星"的菜单路径

步骤 2：在弹出的"阈值"对话框中拖动"阈值色阶"滑块，直到白色蒙版范围只覆盖星星的区域，单击"确定"按钮完成搜星的操作，如图 7-16 所示。

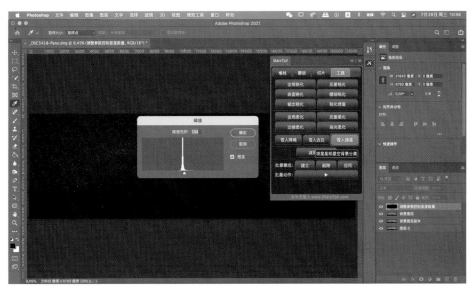

图 7-16　调整搜星选区范围

步骤 3：单击"调整"选项卡中的"色阶"按钮，将闪烁的选区保存成蒙版，这个蒙版只包含了星星的区域，能起到保护性的作用，如图 7-17 所示。

同时，删除中间两个算法产生的过渡图层。

图 7-17　建立"搜星"蒙版

步骤 4：在"色阶 1"图层，将右侧窗格中的滑块数值从 255 拖动到 205 附近，可以起到提亮的作用。同时由于"保护性蒙版"的限制，这个效果只是单独对星星产生作用，从而让其与背景星空分离，如图 7-18 所示。

图 7-18 提亮星星

步骤 5：按住"Command+Alt+Shift+E"组合键合并并产生一个新图层，然后开始进行降噪处理。

单击"滤镜"选项卡，选择"Nik Collection"→"Dfine 2"选项，进入自动降噪的工作界面，如图 7-19 所示。

在弹出的工作界面中，算法会自动运算去处理照片中的噪点。完成之后单击"确定"按钮保留降噪的效果，返回 Photoshop 中，如图 7-20 所示。

图 7-19 "Dfine 2"的菜单路径

图 7-20 "Dfine 2"自动降噪的工作界面

将"色阶 1"图层所建的保护性蒙版拖动到"Dfine 2"图层，然后按住"Command+I"组合键，使其只对星星以外的区域产生作用——这样能够避免星星本身被当作噪点误处理。

图 7-21　利用保护性蒙版限制降噪范围

步骤 6：按住"Command+Alt+Shift+E"组合键合并并产生一个新图层，再按住"Command+J"组合键复制一次。此时要做的是"缩星"的工作。

如图 7-22 和图 7-23 所示，单击"滤镜"选项卡，选择"其它"→"最小值"选项，在弹出的对话框中设置"半径"值为 1 像素，单击"确定"按钮。

需要限定这个"最小值"滤镜的效果只作用于星星的区域，因此可以再次使用之前建立的保护性蒙版。按住"Alt"键，将蒙版拖动、复制到"最小值"图层（即"图层 2拷贝"图层），如图 7-24 所示。

同时，为了避免缩星的效果过强导致星星的亮度大幅降低，可以将图层的"不透明度"参数调至 30% 左右。

图 7-22　"最小值"的菜单路径

图 7-23　"最小值"对话框

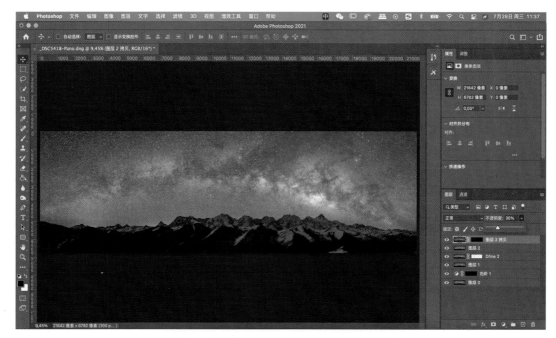

图 7-24　利用保护性蒙版限定缩星效果作用范围

　　再次合并图层，至此完成了对星星的精细处理，接下来进行银河拱桥整体的细节增强与色彩渲染。

五、银河拱桥整体的细节增强与色彩渲染

　　与前文单独给银心做细节增强与色彩渲染的方法类似，这里也要对银河拱桥的整体进行细节增强与色彩渲染，这直接决定着照片的质量。

　　银河拱桥只有银心部分需要专门使用"天光镜"滤镜增加暖色调，而黯淡的银河尾部则不需要在色彩方面做太大的改变。

　　具体操作步骤如下。

　　步骤 1：由于银河拱桥接片的像素往往很高，对修图的电脑配置有着很高的要求。所以为了避免在多次操作后出现缓存不足的问题，比较好的办法是删除一些确定没有问题的较老图层。

此处将之前对星星进行精细处理后的若干图层全部删掉，只保留最上面的成片图层。

步骤2: 按住"Command+J"组合键复制一次图层，然后单击"滤镜"选项卡，选择"Nik Collection"→"Color Efex Pro4"选项，如图7-25所示，打开滤镜包开始处理银河细节。

图7-25 "Color Efex Pro4"的菜单路径

步骤3: 首先使用"变暗／变亮中心点"滤镜，使银河部分进一步被强化，同时压暗四周。

单击这个滤镜，在右侧的窗格中，将"形状"的参数值设置为2（即椭圆形），更符合银河拱桥的分布形态。单击"放置中心"按钮，将中心点放置在银心与贡嘎山主峰交汇处，如图7-26所示。

同时，大幅降低"中央亮度"和"边框亮度"的参数值，使提亮中心和压暗四周的效果不至于过度、出现失真。

之后单击"添加滤镜"按钮，进行下一步调整。

步骤4: 选择"天光镜"滤镜对银心的暖色调进行渲染，如图7-27所示。此处的操作要点在于，利用控制点技术将滤镜的作用范围严格限制在银心部分，这样才能使主体突出，画面也更加丰富。

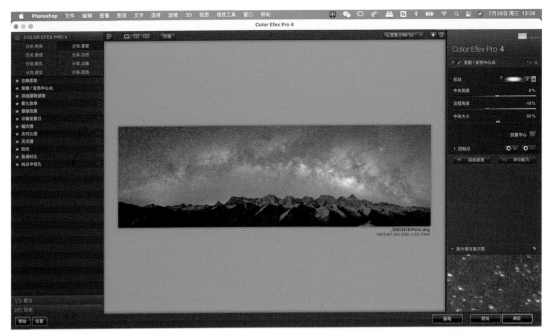

图 7-26 "变暗 / 变亮中心点"滤镜的参数设置

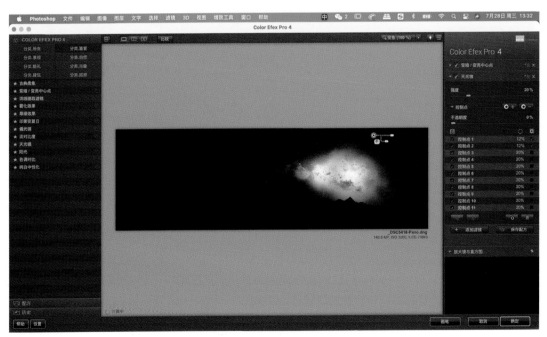

图 7-27 使用"天光镜"滤镜及控制点技术限制范围

步骤 5： 如图 7-28 和图 7-29 所示，先后添加"详细提取滤镜"和"色调对比"滤镜，将参数降低到个位数以把握调整力度，同时通过控制点技术将作用范围限制在银河区域。

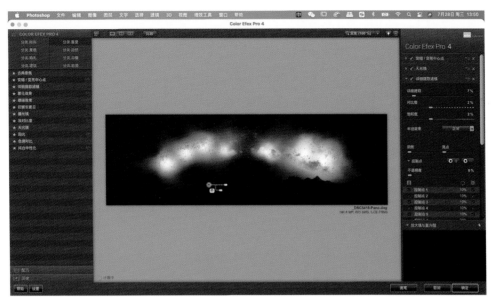

图 7-28　添加"详细提取滤镜"滤镜

图 7-29　添加"色调对比"滤镜

单击"确定"按钮，保存 Color Efex Pro4 的滤镜调整效果，返回 Photoshop 中。

六、强化气辉的色彩

在银河尾部与雪山的交界地带，有一片绿色的区域，这就是气辉。后期可以通过 Photoshop 对气辉的色彩做进一步增强。

这里主要使用"曲线工具"结合蒙版来强化气辉的色彩，具体操作步骤如下。

步骤 1：在右侧窗格中单击"曲线"图标，选择绿色曲线，如图 7-30 所示。

由于绿色是三原色之一，所以直接使用绿色曲线来增强气辉是最直接的操作方法。

图 7-30　使用绿色曲线增强气辉

步骤 2：既然要增强绿色的气辉，就要把此处的绿色曲线向上拉伸，如图 7-31 所示。需要注意的是，尽量避免"曲线工具"发生大幅度的拉伸变化，否则容易出现画面失真的现象。

然后可以看到，整张照片产生偏绿的效果。这是因为"曲线"图层自动建立的蒙版是全白的，所以接下来就要调整蒙版的范围来将这种效果限制在气辉所在区域。

图 7-31　调整曲线

步 骤 3：按 住 "Command+I"组合键使蒙版反向，变成一个全黑的效果。然后调出 "画笔工具"，设置前景色为白色，降低 "流量"和 "不透明度"，之后在气辉区域进行涂抹，如图 7-32 所示。

图 7-32　使用 "画笔工具"调整蒙版范围

关闭蒙版界面回到原图，可以检查 "曲线 1"图层对气辉的调整效果，如图 7-33 所示。

至此，完成了单独对气辉的色彩强化。再次合并图层，保存曲线调整的效果。

图 7-33　检查
气辉调整效果

七、照片的保存与导出

至此，已经完成了一张银河拱桥的后期修图流程，开始进行照片的保存与导出。

步骤 1：单击"文件"选项卡，选择"导出"→"存储为 Web 所用格式（旧版）"选项，进入保存的设置界面，如图 7-34 所示。

步骤 2：在弹出的工作窗口中，首先调整"品质"滑块。因为银河拱桥接片的像素太高，原片往往很大，远超网络社区的发布限制。所以要降低其参数、将照片控制在 25MB 以下。

之后勾选"嵌入颜色配置文件""转换为 sRGB"等复选框，来尽可能避免成片的色差，如图 7-35 所示。

图 7-34　文件导出的菜单路径

图 7-35　设置导出参数

最后单击"储存"按钮，完成本次修图的工作，得到了一张精美的银河拱桥作品。

本章总结

本章既带着大家复习了前文所讲的夏季银河的修图基本操作，又结合完整银河拱桥处理流程的要求，引入了新的操作技巧。其中包括前期的拍摄要点、后期的拼接和对银河的各个区域进行不同效果的修图操作。

此外，银河拱桥接片往往具有更高的画面像素，这对我们的电脑的硬件配置及摄影师本身的操作熟练度有着更高的要求。

当完整的银河拱桥横跨大地，壮观的景象展现在眼前时，那种视觉震撼带给我们的是无与伦比的快乐。

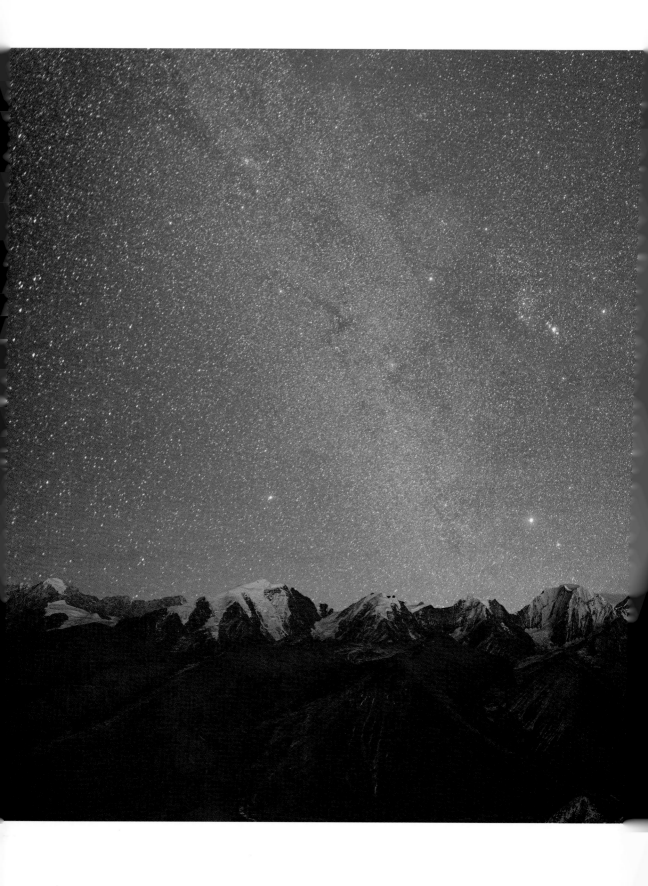

第八章　完整冬季银河处理流程

CHAPTER

8

相比于对夏季银河银心部分的处理，受地球公转影响，在冬季我们看到的是银河较为黯淡的尾部区域，所以后期修图的工作量也会小一些。

不过冬季可以看到猎户座大星云，在天文改机和专门的后期调色技术之下，能展现出更加丰富的星空画面。此外，冬季由于温度较低，遇到气辉现象的概率也会增加。

为了使大家能够直观对比夏季银河与冬季银河的修图和成像效果差异，我选择了与前文范例取景地相同但是拍摄于 12 月的四川雅哈垭口的素材来进行本章的讲解。

图 8-1 是夏季银河的成片效果，图 8-2 是冬季银河的成片效果。

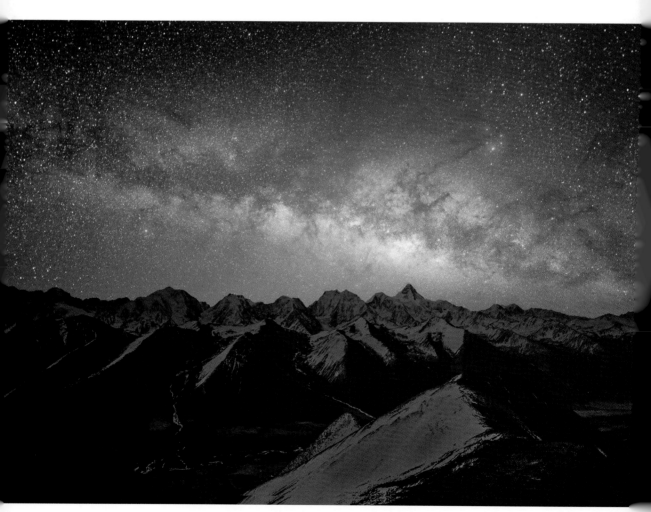

图 8-1　夏季银河的成片效果（四川雅哈垭口，3 月）

图 8-2　冬季银河的成片效果（四川雅哈垭口，12 月）

　　同样，为了得到最佳画质，我在前期拍摄了 1 张蓝调地景照片（作为地景素材）和连续的 6 张夜景银河照片（作为银河素材），方便后期进行堆栈降噪和后期合成，如图 8-3 所示；使用的器材是尼康 D610 天文改机和适马 14mm 定焦镜头。

　　完整冬季银河处理流程可以分为三个阶段：

　　（1）使用 Kandao Raw+ 进行银河堆栈降噪；

　　（2）使用 ACR 对银河素材进行预调整；

　　（3）使用 ACR 对地景素材进行预调整；

（4）使用 Photoshop 进行天地合成；

（5）对星星的细节处理；

（6）冬季银河的细节增强；

（7）强化猎户座大星云和气辉的色彩；

（8）照片的保存与导出。

图 8-3　冬季银河的素材

一、使用Kandao Raw+进行银河堆栈降噪

Kandao Raw+ 软件的用法在前文章节中已经实际操作过，此处可以作为复习内容。

步骤 1：打开 Kandao Raw+，单击左上角的"添加"按钮，如图 8-4 所示。

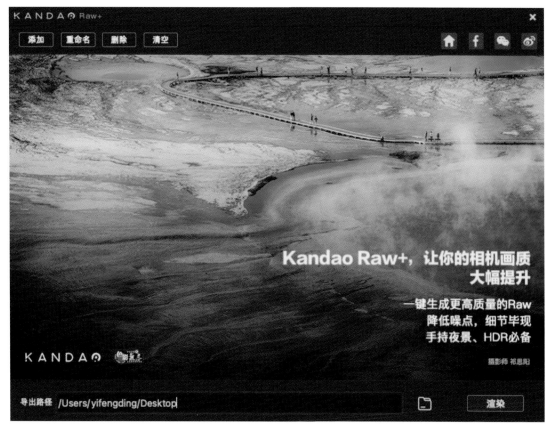

图 8-4　Kandao Raw+ 窗口

步骤 2: 在弹出的窗口中找到保存着照片的文件夹,然后选中要导入的多张银河照片,单击"Open"按钮打开, 如图 8-5 所示。

值得注意的是, 由于夜空环境清澈, 所以现场使用 ISO3200 参数拍摄能够保证足够的进光量, 噪点也比较少。因此在进行堆栈降噪的时候, 大约 6 张照片就可以保证做出良好的效果。

步骤 3: 此时工作界面会显示导入照片的文件名列表,下方默认渲染后成片的导出路径为"桌面", 如果要调整保存位置可以单击文本框右侧的"文件夹"按钮进行修改,如图 8-6 所示。

确认无误的情况下, 单击"渲染"按钮, 则软件开始自动处理。由于照片数量较少,此次运行时间会快很多。

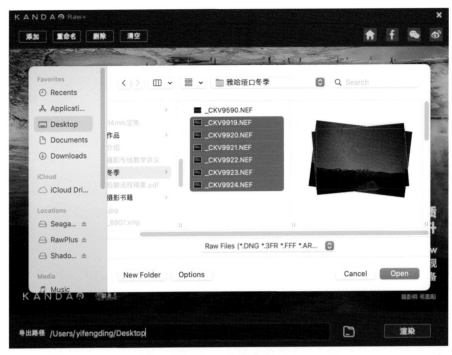

图 8-5　导入银河照片

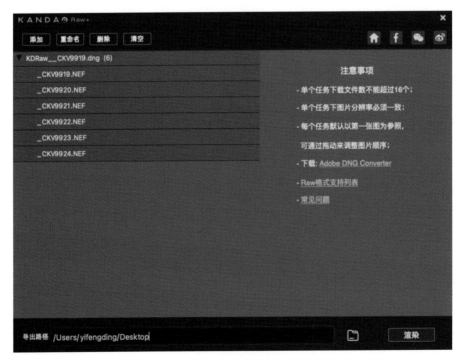

图 8-6　渲染界面

步骤 4：软件提示渲染完成后，可以在导出路径处找到一张以"KDRaw"开头、后缀为"dng"的文件，这就是经过堆栈降噪处理后的照片。

二、 使用ACR对银河素材进行预调整

将堆栈降噪处理后的 dng 格式的冬季银河照片导入 ACR 中，开始进行预调整，如图 8-7 所示。此时照片会维持在 RAW 格式的状态，因此可以大幅改变曝光与色彩。

具体操作步骤如下。

步骤 1：首先分析照片存在的问题，为后续修图确定大概思路。

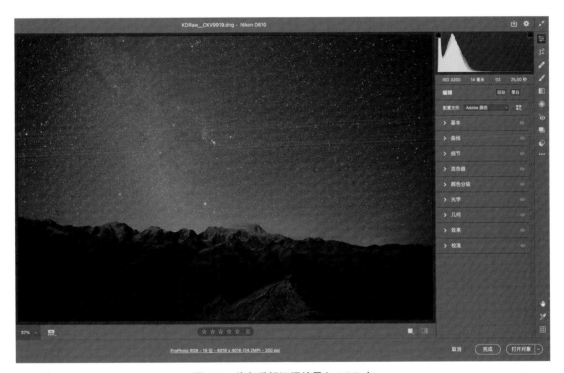

图 8-7　将冬季银河照片导入 ACR 中

通过直接观察左侧的图片及右侧的直方图，我认为原图有以下不足：

整体发灰，需要提升照片的通透性与质感；

银河部分与猎户座大星云的色彩不够明显，应该进行专门增强；

红色的气辉与蓝色的天空可以作为照片的冷暖对比，提升视觉张力；

整体有些偏暗，后期稍微提亮一些来恢复细节；

受现场环境影响，拍摄的时候水平线有一定倾斜，需要后期矫正。

明确了大概思路之后，开始进行修图操作。

步骤 2：展开"光学"下拉列表，勾选"删除色差"复选框，让 ACR 自动处理镜头工艺带来的硬性误差。之后试探性地勾选"使用配置文件校正"复选框，观察到图片的改善效果并不好，甚至出现了一些明显的紫边，因此取消这个操作，如图 8-8 所示。

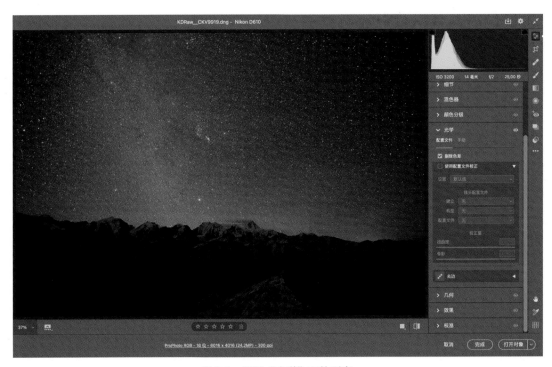

图 8-8　展开"光学"下拉列表

需要注意的是，对于绝大多数照片的处理而言，"光学"下拉列表中的"删除色差"复选框是必勾选的，"使用配置文件校正"复选框可以视情况勾选。

步骤 3：展开"基本"下拉列表，由于照片没有明显的色偏，所以此处可以保持原有的"色温"和"色调"的参数值，如图 8-9 所示。

按照之前的分析思路，我进行了以下参数的调整。

提升"曝光"和"阴影"的参数值，恢复暗部细节；

提升"白色"的参数值，使星星更加突出，与背景星空分离；

提升"对比度""纹理""清晰度""去除薄雾""自然饱和度"的参数值，改善画面发灰的情况，增强通透性。

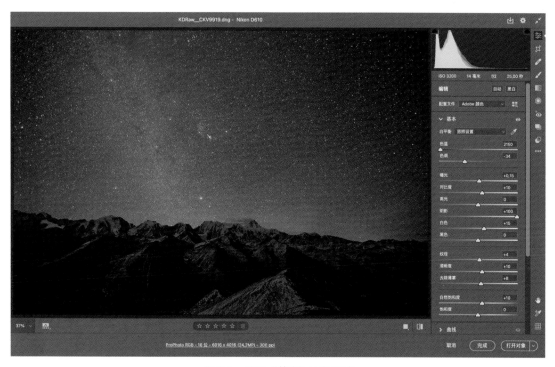

图 8-9　展开"基本"下拉列表

步骤 4：接下来开始对冬季银河区域进行调整。

夏季看到的是偏暖色的银河中心部分，而冬季看到的则是呈现淡淡的蓝色的银河尾部。基于此，如图 8-10 所示，我选择使用"径向滤镜"工具，参数设置操作如下：降低"色温"参数值，轻微提升"对比度"和"曝光"的参数值，然后拖曳鼠标光标，使滤镜的作用范围覆盖银河区域。

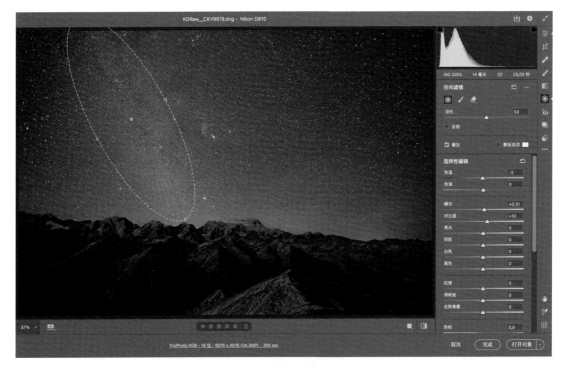

图 8-10　使用"径向滤镜"工具提升银河细节

调整后的冬季银河既更加突出，也没有违背基本的天文学知识。

步骤 5：冬季星空的特点是可以看到猎户座大星云，该星云呈现出洋红色的效果。天文改机所拍的原图颜色较为黯淡，因此同样需要通过"径向滤镜"工具对猎户座大星云进行增强。

轻微提升"色调"的参数值，同时提升"曝光"和"对比度"的参数值，然后连续拖出多个滤镜，覆盖猎户座大星云区域。此时的天空已经变得较为丰富，如图 8-11 所示。

步骤 6：展开"混色器"下拉列表，对"红色"与"蓝色"两个主色调进行增强，提升其饱和度参数。此外，为了保证色彩之间的连续性，最好也轻微提升主色调的相邻色的饱和度，这样照片整体的质感能保持最佳，如图 8-12 所示。

至此，完成对冬季银河部分的调整，单击"完成"按钮保存这些参数。

图 8-11 使用"径向滤镜"工具渲染猎户座大星云

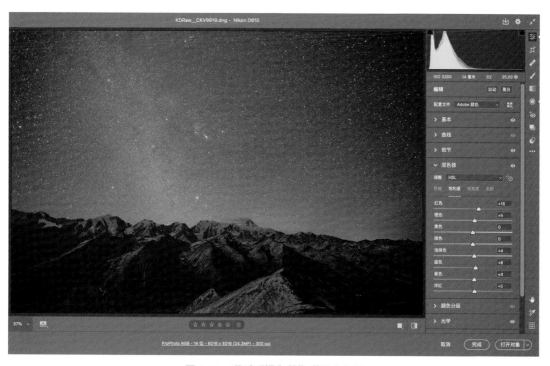

图 8-12 通过"混色器"增强主色调

三、使用ACR对地景素材进行预调整

为了保证地景有足够的画质与细节，我选择在蓝调时刻使用小光圈和低 ISO 拍摄了一张蓝调地景照片（作为地景素材），后期再与星空部分进行合成。

因此，我们需要使用 ACR 对地景素材进行预处理，使其在曝光、色彩等方面与银河素材统一，也更加符合真实的夜景效果。

具体操作步骤如下。

步骤 1：如图 8-13 所示，将地景素材导入 ACR 中，在动手操作之前需要先观察问题和确定大概的思路。

图 8-13 将地景素材导入 ACR 中

我认为原图存在以下不足：

白平衡与夜景星空不统一，需要校正色温；

暗部细节严重丢失，亮部轻微失真，需要重塑曝光；

需要进行常规的通透性提升和主色调增强。

接下来开始逐一解决这些问题。

步骤 2：展开"光学"下拉列表，由于调整星空时勾选了"删除色差"复选框而未勾选"使用配置文件校正"复选框，所以地景素材的设置也要保持一致，才能避免后期合成的过程中发生无法对齐的情况，如图 8-14 所示。

图 8-14　展开"光学"下拉列表

这个看似简单的选择是很多初学者容易犯错的地方之一。

步骤 3：展开"基本"下拉列表，开始调整曝光效果，如图 8-15 所示。

大幅提升"曝光"、"阴影"和"黑色"的参数值，从而尽可能地恢复暗部细节；

大幅降低"高光"参数值，从而避免顺光面出现失真。

图 8-15 "基本"下拉列表中调整地景素材的曝光效果

此时可以看到,画面左侧的一些山脉依然较亮,我会在后续步骤中结合"径向滤镜"工具进行局部的二次调整。

步骤 4:在恢复明暗细节、能够看清调整效果的情况下,改变白平衡,使地景与星空的色调一致,如图 8-16 所示。

大幅提升"色温"的参数值,轻微提升"色调"的参数值,此时地景呈现出了暖色,就比较有质感且真实了。

同时,为了提升通透性,此处也需要轻微提升"对比度"、"纹理"、"清晰度"、"去除薄雾"和"自然饱和度"等的参数值。

步骤 5:在完成全局调整之后,开始处理前面所说的局部过亮的问题。

单击"径向滤镜"图标,大幅降低"曝光"和"高光"的参数值,以针对亮部区域(顺光面),然后拖曳鼠标光标使滤镜作用范围局限在画面左侧的山脉顺光面,如图 8-17 所示。

图 8-16　调整地景素材的主色调

图 8-17　使用"径向滤镜"工具调整局部明暗

经过调整之后，地景的光影就基本符合夜晚的画面效果了。

步骤6：展开"细节"下列列表，拖动"蒙版"和"减少杂色"滑块来进行锐化和降噪，如图 8-18 所示。

因为地景素材的拍摄参数比较正常，所以 ACR 算法也能处理细节与噪点；此处其他的几个参数，ACR 会自动配置，初学者不用单独调整。

图 8-18 在"细节"下拉列表中进行锐化和降噪

步骤7：最后单独增强画面的色彩，观察照片可以看到主色调为橙色与蓝色，这本身也是一组很好的互补色。

展开"混色器"下拉列表，大幅提升"橙色"和"蓝色"的饱和度参数值，同时轻微提升相邻色的饱和度参数值，就能比较自然地增强画面的色彩与质感了，如图 8-19 所示。

至此，完成了对地景素材的调整，单击"完成"按钮保存这些参数。

图 8-19　在"混色器"下拉列表中强化主色调

四、使用Photoshop进行天地合成

在完成了ACR界面对银河素材和地景素材的预调整之后，接下来就是将照片（原片）导入Photoshop中进行合成，最终得到一个全局质感最佳的成片。

这里依然要依赖基于边缘识别的"快速选择工具"和蒙版技术，来挑选出每张照片中想要的部分。

具体操作步骤如下。

步骤1： 将两张调整好的照片导入Photoshop中。单击"文件"选项卡，选择"脚本"→"将文件载入堆栈"选项，在文件夹路径中挑选照片，如图8-20所示。

此处要勾选"尝试自动对齐源图像"复选框，因为两张照片的拍摄间隔了数小时且现场风速极高，器材难免轻微移动。之后单击"确定"按钮，Photoshop开始载入照片，如图8-21所示。

图 8-20　将两张照片导入 Photoshop

图 8-21　勾选"尝试自动对齐源图像"复选框

　　步骤 2：完成照片导入后，两张照片会以图层的形式出现在 Photoshop 中，如图 8-22 所示。上方图层为地景素材，下方图层为银河素材，四周的空白像素是机器轻微移动导致的。

图 8-22　导入照片之后的 Photoshop

　　之后要做的就是合成素材，然后在调整倾角的同时消除四周的空白像素。

　　步骤 3：使用"快速选择工具"，利用基于边缘识别的算法将地景雪山做成选区，然后建立蒙版，如图 8-23 所示。

　　此时，地景素材中的雪山部分就与银河素材中的星空部分实现了组合。

图 8-23　使用"快速选择工具"建立蒙版

按住"Command+Alt+Shift+E"组合键，将两个图层合并，就得到了想要的合成效果。

步骤 4： 虽然四周的空白像素可以被直接裁剪，但是原本就要做的修复倾角的操作也能解决这个问题，并且避免了像素的损失。这是一个长期实践得出的经验。

此处单击"滤镜"选项卡，选择"镜头校正"选项，打开工作界面，如图 8-24 所示。

图 8-24　"镜头校正"的菜单路径

在弹出的窗口中，可以通过现成的网格线观察倾斜角度。此处将"角度"的参数值轻微调整为负数，则照片逆时针旋转对应的角度，对比网格线感觉基本达到了水平的状态，则单击"确定"按钮回到 Photoshop 中，如图 8-25 所示。

在 Photoshop 中发现，原本四周的空白像素此时已经消失了，至此，完成了银河素材和地景素材的合并工作。

图 8-25　"镜头校正"的参数设置

五、对星星的细节处理

与对夏季银河的星星进行的细节处理相识，为了提升画质，需要对冬季银河的星星进行提亮、背景降噪和缩星等操作，并且操作方法大体相同。

具体操作步骤如下。

步骤 1： 打开"半岛雪人 Starstail"插件的工作界面，单击"工具"选项卡，选择"雪人搜星"选项，首先建立一个只包含星星区域的"保护性蒙版"，如图 8-26 所示。

步骤 2： 在弹出的"阈值"对话框中，拖动"阈值色阶"滑块，直到白色区域只包含星星的范围，此时单击"确定"按钮建立选区，如图 8-27 所示。

之后的画面会呈现闪烁的蚂蚁线效果。

图 8-26 "雪人搜星"的菜单路径

图 8-27 调整"阈值"参数确定选区范围

步骤 3：单击"调整"选项卡下的"色阶"图标，建立图层来将刚才建立的选区保存为保护性蒙版，如图 8-28 所示。此时的保护性蒙版只包含了星星区域，后续的操作都可以以此来限定作用范围。

图 8-28　建立保护性蒙版

同时删掉插件产生的两个过渡图层，之后开始对星星进行精细处理。

步骤 4：在右侧的窗格中，将右滑块从最大值 255 拖动到 205 左右，原本提亮的效果此时由于蒙版的限制只作用于星星，如图 8-29 所示。

星星能够很好地与背景星空进行分离，接着按下"Command+ Alt+Shift+E"组合键合并图层，进行下一步处理。

步骤 5：接下来对照片进行二次降噪。单击"滤镜"选项卡，选择"Nik Collection"→"Dfine 2"选项，之后进入工作界面，如图 8-30 所示。算法会智能识别噪点，等待其提示完成后，直接单击"确定"按钮即可回到 Photoshop 中，如图 8-31 所示。

图 8-29　提亮星星

图 8-30　"Dfine 2"的菜单路径

图 8-31　"Dfine 2"的工作界面

　　为了避免部分星星被当作噪点而被插件误处理，比较好的办法是通过保护性蒙版来限制"Dfine 2"图层的作用范围。

　　按住"Alt"键，拖动色阶图层（即"色阶 1"图层）的蒙版，将其复制到降噪图层（即"Dfine 2"图层），然后按住"Command+I"组合键快速反选，得到一个完全不对星星区域产生作用的蒙版，如图 8-32 所示。

图 8-32　限制降噪范围

此时再次按住"Command+Shift+Alt+E"组合键合并图层。

步骤 6：最后要做的是缩星的处理，让星星尽可能呈现真实的"点"状形态。

按住"Command+J"组合键复制一个图层，然后单击"滤镜"选项卡，选择"最小值"选项，如图 8-33 所示。在弹出的对话框中将"半径"设置为 1 像素，单击"确定"按钮回到 Photoshop 中，如图 8-34 所示。

图 8-33 "最小值"的菜单路径

此时的"最小值"滤镜是作用于全图的，因此要再次按住"Alt"键拖动保护性蒙版到最小值图层（即"图层 3 拷贝"图层），使其效果只作用于星星区域。

同时为了避免调整力度过大导致星星亮度的降低，可以将"不透明度"参数设置为30% 左右，此时的效果较为合适。

至此，完成了对星进行细节处理的三个关键步骤，再次合并图层，进行后续的修图。

图 8-34　设置"半径"参数

图 8-35　调整"不透明度"参数

六、冬季银河的细节增强

由于不需要刻意调色，冬季银河的后期处理主要集中在细节增强方面，以使其更加突出、与背景星空形成对比。该流程主要依赖"Nik Collection 插件"的"Color Efex Pro4"滤镜包完成处理。

具体操作步骤如下。

步骤 1：按住"Command+J"组合键复制一个图层，然后单击"滤镜"选项卡，选择"Nik Collection"→"Color Efex Pro4"选项，进入工作窗口，如图 8-36 所示。

图 8-36 "Color Efex Pro4"的菜单路径

步骤 2: 如图 8-37 和图 8-38 所示，在工作窗口中，通过"色调对比"和"详细提取滤镜"两个滤镜，将参数调到个位数以避免成片强度过高，然后通过控制点技术将其作用范围限制在银河区域。

图 8-37　添加"详细提取滤镜"滤镜

图 8-38　添加"色调对比"滤镜

单击"确定"按钮保存滤镜调整效果，回到 Photoshop 中。

七、强化猎户座大星云和气辉的色彩

猎户座大星云是冬季银河的标志，天文改机只能将其拍出较为平淡的基本色彩，想要使其更加突出需要依赖后期的操作。

此时的气辉范围非常广泛，进一步强化其红色能让画面更具有感染力。

这些都需要通过"曲线工具"和蒙版来实现，具体的操作步骤如下。

步骤 1：猎户座大星云的主色为洋红色，如图 8-39 所示，单击"调整"选项卡中的"曲线"图标，选择绿色曲线，下拉此曲线，可以看到照片全局变得偏洋红色。

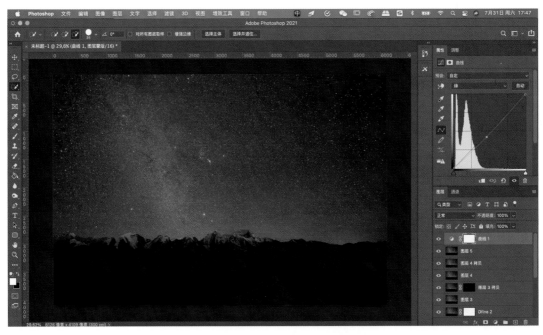

图 8-39 添加"曲线 1"图层，选择绿色曲线

此处需要注意的是，下拉绿色曲线的力度不能太大，否则容易操作过度。接下来要做的就是通过"画笔工具"调整蒙版范围，使这种强化的洋红色只作用于猎户座大星云区域。

步骤 2：按住"Command+I"组合键使蒙版变成全黑的状态，然后选择"画笔工具"，设置前景色为白色，并且将"流量"和"不透明度"设置为较小的数值，如图 8-40 所示。

使用"画笔工具"在猎户座大星云区域涂抹，可以非常明显地看到此处的色彩得到了增强，与周围形成了鲜明的对比。

图 8-40　调整画笔作用范围

画笔涂抹的范围和力度的把握则依赖于长期培养的审美水平，推荐影友多去欣赏和学习专业天文摄影大赛的获奖作品，以它们作为参考。

步骤 3：使用同样的方法加强气辉。建立"曲线 2"图层，然后选择红色曲线并向上拉伸，则照片全局显得偏红，如图 8-41 所示。

按住"Command+I"组合键反选成全黑的蒙版，使用"画笔工具"在气辉区域进行涂抹，则原有的红色被进一步增强，如图 8-42 所示。

至此，完成了冬季银河的细节增强，得到了质感、色彩俱佳的成片。

图 8-41　选择红色曲线加强气辉

图 8-42　限定气辉作用范围

八、照片的保存与导出

这里的保存与导出工作和前文的示范案例一样。

步骤 1：单击"文件"选项卡，选择"导出"→"存储为 Web 所用格式（旧版）"选项，进入保存界面，如图 8-43 所示。

步骤 2：在弹出的保存界面中，确认文件大小没有超过大多数网络社区限制的 25MB，勾选"嵌入颜色配置文件"和"转换为 sRGB"两个复选框，之后单击"保存"按钮即可，如图 8-44 所示。

图 8-43　文件导出的
菜单路径

图 8-44　设置导出
参数

本章总结

　　本章所讲的内容是星空摄影学习中的最后一场"硬仗"。虽然冬季银河的参数设置和构图技巧与夏季银河大体相似，但是冬季银河特有的猎户座大星云和气辉的强化要求依然对摄影师提出了更高的考验：不仅需要专门的天文改机，也需要非常有别于夏季银河的修图方法。

　　掌握本章的操作技巧，可以使广大影友的星空摄影时间更加宽裕，即使在穷冬烈风的 12 月，影友们依然可以拍摄到壮丽的星空画面。

第九章　星轨的拍摄

CHAPTER

9

之前的章节介绍过拍摄银河的重要技巧，即遵循曝光时间的"400 法则"才能避免星星由于地球自转导致的拖轨。

与之相反，有一种专门的"星轨"题材的摄影，通过长时间曝光来记录星星移动所形成的轨迹。

如果说银河摄影是星空摄影中的"硬菜"，那么星轨摄影则是可以适当调节胃口的"点心"。本章讲解星轨摄影的前后期技巧。

一、星轨的拍摄思路

（一）基本的天文知识

由于地球自转的极轴对着北极星方向，因此从地面视角来看，天空中的星星都在围绕北极星做着"同心圆"运动，拉出的星轨也是如此的形状。

因此，我们可以先去现场通过肉眼观察或者结合如图 9-1 所示的 StarWalk 2 等 App 找到北极星所在的位置，之后就能大致判断自己拍摄方向的星轨效果是圆形的还是曲线的。

（二）拍摄星轨的时机

技术是为审美服务的，所以在掌握具体的操作技巧之前，要先明确哪些时机适合拍摄星轨。

我总结的经验是：当客观原因导致主体方向难以拍摄银河时，可以尝试拍摄星轨。

这句话可以解读为以下两层含义。

一层是面对银河方向强行拍摄星轨，很容易出现画面效果怪异、局部轨迹臃肿的情况，所以最好对着没有银河的角度拍摄星轨。

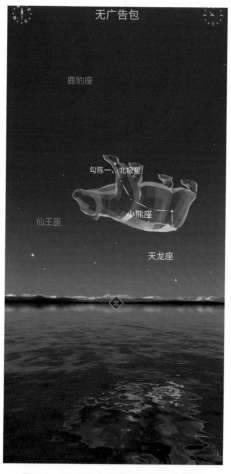

图 9-1　StarWalk 2 的观（识）星界面

另一层是星轨元素刚好能够填补天空没有银河的"空白感"。

图 9-2 是拍摄于澳大利亚大洋路的星轨照片，当时恰逢"红月亮"现象，月光不仅使云层呈现出灿烂的色彩，也盖过了银河的细节。此时尝试拍摄星轨，就能很好地点缀画面。

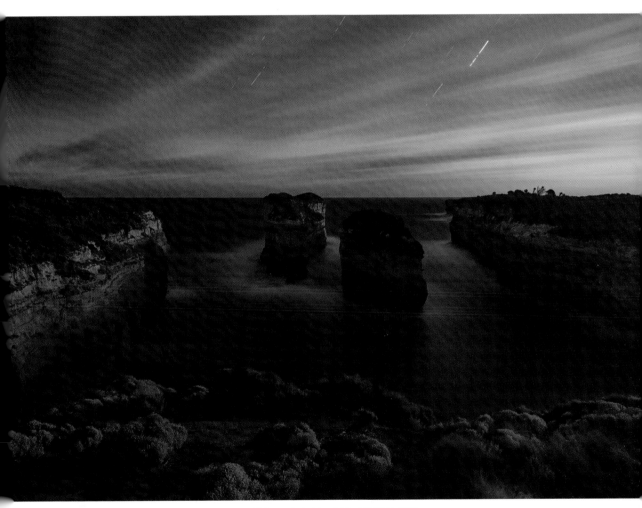

图 9-2　拍摄于澳大利亚大洋路的星轨照片

图 9-3 是我在澳大利亚乌拉麦海峡拍摄的夜景，当时的取景角度完全是银河的反方向，选择拍摄星轨能够很好地避免类似"光板天"情况的出现。

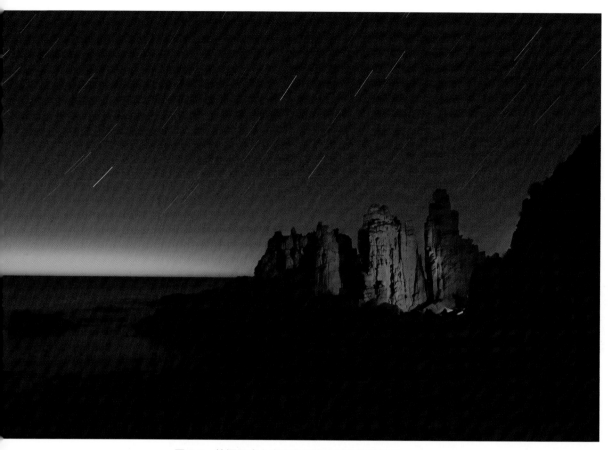

图 9-3　拍摄于澳大利亚乌拉麦海峡的星轨照片

（三）控制星轨的长度

毫无疑问，曝光时间越长，则星轨的轨迹也越长。但是并不是星轨应该越长越好，这还是要为画面的主题服务。

比如图 9-2 和图 9-3 两张照片，画面元素原本就较多，星轨的存在只是为了丰富画面，所以没有必要拉得过长，以免喧宾夺主。

图 9-4 是我拍摄于四川冷尕措的星轨照片，画面元素较少，星轨就要起到支撑"兴趣点"的作用，因此可以使其变得更长一些。

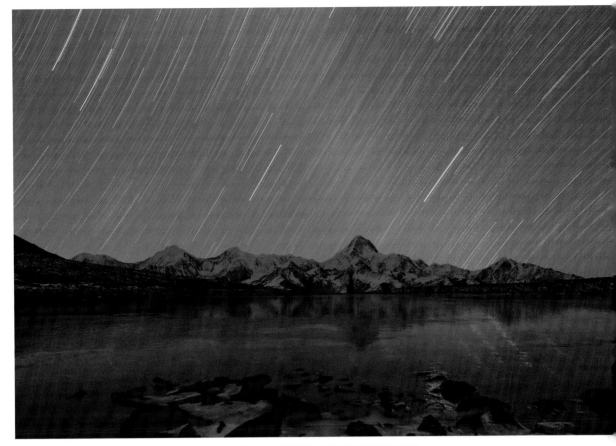

图 9-4　拍摄于四川冷尕措的星轨照片

二、星轨的拍摄参数

确定了星轨的拍摄思路，接下来就是要掌握星轨的拍摄参数，这是决定实际操作的关键。

目前有两种较为常见的拍摄方法，一种是间隔拍摄法，另一种是单次长曝光成像法。

（一）间隔拍摄法

间隔拍摄法的思路就是单张拍摄，30 秒曝光，然后使用相机自带或者辅助快门线的"间隔拍摄"功能，一口气连续拍摄数百张。结合后期的堆栈合成操作，将这些照片上的星星连接成一条条完整的星轨。

常见参数设置是：曝光时间 30 秒，使用最大光圈镜头，并且根据直方图确认感光度数值。

这种方法的优点在于容错率高，即使拍摄途中出现杂光、路人闯入等情况产生一两张废片，对最终堆栈星轨的效果的影响也有限。此外，影友随时可以停止拍摄，这只会改变星轨的长度，但不至于出现地景的死黑或者天空的过度曝光问题。

这种方法的缺点主要是使用大光圈拍摄单张照片，容易导致地景细节不足、缺乏景深。当使用 F2.8 大光圈镜头拍摄夜景时，下方的石头就显得较为模糊，如图 9-5 所示。

图 9-5　F2.8 大光圈拍摄夜景时的地景较为模糊

此类照片的后期处理对电脑硬件的要求较高，较低配置的电脑容易宕机或者运行速度极慢。

（二）单次长曝光成像法

单次长曝光成像法的思路是一次性曝光足够长的时间，得到较长的星轨。这是一种简单粗暴的方法，同时也非常考验拍摄者的熟练度。

首先需要根据预期的星轨长度确定一个大概的曝光时间，从十多分钟到两三个小时不等，并且这项操作一般需要通过相机的 B 门和如图 9-6 所示的带计时器功能的快门线实现。

然后就是设置参数：在曝光时间确定的基础上，使用较小的光圈和较低的感光度，保证不会过度曝光。

这种方法的优点是无须复杂的后期处理，并且得到的星轨轨迹更加连贯。

该方法的缺点则同样明显：容错率很低，如果中途有其他人开强光入镜，照片就会完全废掉；如果曝光参数设置不合理，非常容易出现过曝或者欠曝的情况，却又只能等到拍完之后才可以检查出来。

此外，如果拍摄环境的温度较高，长曝光成像带来的热噪问题同样非常棘手。

两种拍摄方法之间并没有优劣之分，影友们根据自己的水平与实际情况，适当选择即可。

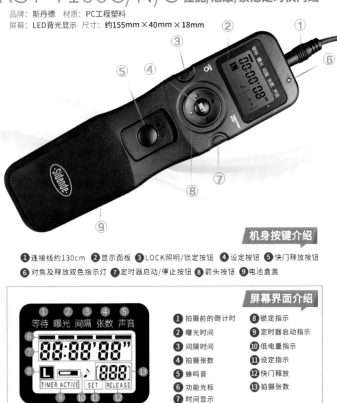

图9-6　带计时器功能的快门线

本章总结

本章引入了新的星轨题材的摄影来拓展读者的思路。星轨摄影既与传统的银河摄影有着截然不同的参数设置规则和构图方法，也的确能够得到创意性的画面效果。

"技术决定下限，审美决定上限。"对于摄影师来说，更重要的是在拍摄现场决定究竟展开哪一种星空题材的摄影，以更好地展现眼前的美景。

第十章 流星雨的拍摄与后期处理

CHAPTER
10

开篇的"天文基础知识"章对北半球三大流星雨有所介绍，流星雨是难得的星空摄影盛宴。

此外，流星雨摄影在银河摄影的基础上提出了更高的技术要求，并且后期处理的操作更为复杂，所以专门开设本章进行讲解。

流星雨的拍摄与后期处理主要包括以下几个方面的内容：

（1）前期的规划工作；

（2）现场的拍摄方法；

（3）后期修图操作。

本章用来作为示范素材的是我 2021 年 8 月拍摄于青海地下雅丹无人区的英仙座流星雨照片。

一、前期的规划工作

流星雨相关的多项天文信息，可以通过巧摄 App 查询。

如图 10-1 所示，单击"星历功能"→"流星预测"选项就能看到近期流星雨的信息，包括辐射点角度、极大值日期和极大值数量。可以看出，英仙座流星雨的辐射点角度位于东北方向，2021 年 8 月 13 日是高峰，最多可以有每小时 100 颗流星出现。

(a)

(b)

(c)

图 10-1　巧摄 App 的流星雨功能界面（部分截取）

在确定了日期之后，接下来就是查询月相和天气信息来判断这个时间是否适合拍摄，如果适合，还要挑选拍摄地点。与银河主题的摄影相似，拍摄流星雨同样需要避开满月和多云天气。

2021 年的英仙座流星雨的极大值日期在 8 月 13 日，当天的月相刚好是新月，所以适合拍摄，如图 10-2 所示；2022 年的英仙座流星雨的极大值日期依然是在 8 月中旬，但是月相是满月，所以无法拍摄流星雨。

图 10-2　确定月相是否适合摄影

同理，可以通过前文介绍的莉景天气等 App 查询极大值日期前后的全国卫星云图信息，云层较少的区域就是适合拍摄流星雨的地方，如图 10-3 所示。

<div align="center">（a）　　　　　　　　　　（b）</div>

<div align="center">图 10-3　通过莉景天气 App 确定机位和云量</div>

基于这些信息，我最终选择在青海的无人区拍摄流星雨。

二、现场的拍摄方法

在做好了前期的准备工作之后，现场拍摄才是决定流星雨摄影成败的关键。虽然流星雨摄影现场拍摄的基本方法与银河摄影相似，但是依然有诸多需要了解的特殊技巧。

（一）拍摄的朝向

英仙座流星雨的辐射点角度在位于北方向，而 8 月的夏季银河中心已经位于西南方向。很多初学者会困惑于到底哪个拍摄方向更合适？

根据经验来讲，英仙座流星雨极大值日期的前后几天，流星雨在天空中出现的位置依然有着明显的随机性，辐射点角度捕捉流星雨画面的概率并没有比其他的角度高出太多。

所以一般是对着西南银河中心的方位、挑选合适的地景进行拍摄，这样可以兼顾地景画面和流星雨素材，运气好的情况下还能遇到壮观的火流星。比如图 10-4 就是我 2021 年 8 月在青海地下雅丹无人区拍摄的火流星与银河。

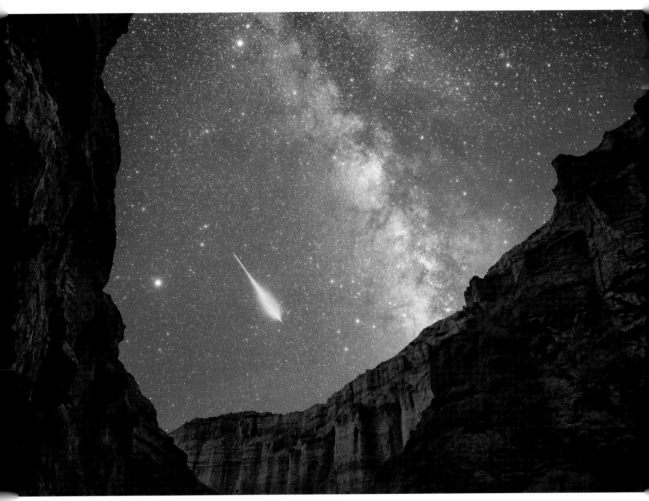

图 10-4　火流星与银河（青海地下雅丹无人区，2021 年 8 月）

（二）器材的选择

与银河摄影相比，流星雨摄影同样需要不低于全画幅配置的机身、稳定的三脚架等必备器材。

二者的区别主要体现在镜头的焦段上。在银河摄影中，既可以选择广角焦段镜头获取更广的视野，也能够选择中焦镜头来得到更丰富的银心细节。

流星雨出现的位置具有随机性，所以只有使用广角焦段镜头才能最大概率地捕捉到流星雨出现的画面。因此，一般推荐 24mm 乃至更广的镜头。图 10-5 就是我使用适马 14mm 广角相机捕捉的流星照片。

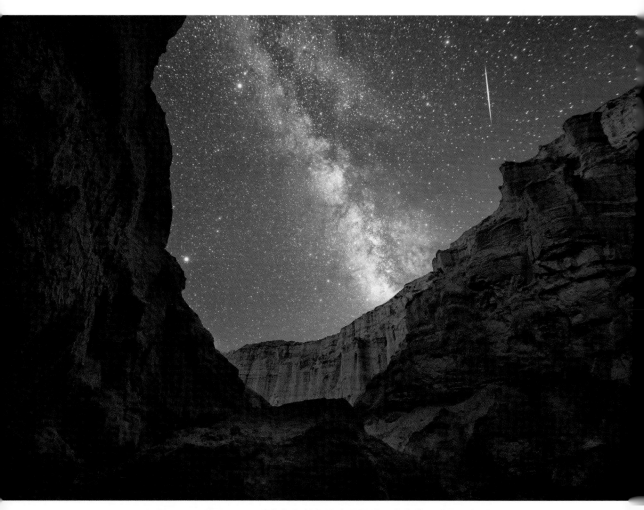

图 10-5　适马 14mm 广角相机捕捉的流星照片（青海地下雅丹无人区）

（三）参数的设置

流星雨摄影的参数设置规则与银河摄影基本一致，即使用较大的光圈保证进光量，根据"400 法则"确定曝光时间，最后通过直方图调整感光度。

比如我在青海地下雅丹无人区使用 20mm F1.4 的定焦相机拍摄的流星雨照片，如图 10-6 所示，将 RAW 格式的流星雨照片导入 ACR 中，参数设置为：光圈 F1.8、曝光时间 20 秒、ISO 6400。这样的参数设置既能保证画面具有足够的明暗细节，也记录下了流星划过天空的轨迹。

图 10-6　将 RAW 格式的流星雨照片导入 ACR

（四）连续通宵拍摄

流星雨题材的摄影与普通银河题材的摄影的核心区别在于需要连续通宵拍摄。

一方面，根据巧摄 App 查询的天文信息可知，英仙座流星雨极大值的数量约为每小时 100 颗，平均 1 分钟只有 1~2 颗流星，真正落入相机取景范围的概率只会更小。

因此，摄影者往往需要设置好连拍模式、通宵拍摄，得到如图 10-7 所示的数百张照片（原片），才能从中挑选出足够数量的、包含流星的照片，剩下的绝大多数则是没有流星的普通照片。

图 10-7　通宵拍摄的照片（原片）

把这些包含流星的照片集中起来，将它们合成到一张背景银河照片上去。这样就能呈现平时我们看到的流星雨的壮观效果。

另一方面，之所以要连续通宵拍摄，是因为理论上的极大值日期可能和实际情况有出入，在前后两三天其实都有非常高的概率捕捉到密集出现的流星雨。

所以为了尽可能多地积累素材，一般会连续在极大值日期的一周内持续拍摄。

三、后期的修图操作

流星雨照片的后期的修图操作的核心，就是把所有的流星照片合成到一张修好的背景银河照片上去。这既需要摄影者熟练地掌握蒙版擦拭技巧，也需要摄影者结合曲线、移动等工具，使合成的画面更加真实，符合客观的天文规律。

具体操作步骤如下。

步骤 1：从通宵拍摄的照片中挑选出数十张捕捉到流星画面的照片作为流星雨素材，集中到一个文件夹里面，如图 10-8 所示。这是一个需要非常细心且非常考验耐心的工作。

将充当背景图层的背景银河照片也放进文件夹中。

图 10-8　挑选出来的包含流星画面的照片

步骤 2：在 Photoshop 中单击"文件"选项卡，选择"脚本"→"将文件载入堆栈"选项，将文件夹中的照片作为图层导入，如图 10-9 所示。

值得注意的是，与此前的银河修图不同，此处的流星雨照片拍摄于不同的角度，无须自动对齐，不应该勾选"尝试自动对齐源图像"复选框，如图 10-10 所示。

单击"确定"按钮，开始等待所有照片全部载入 Photoshop 中。

图 10-9　将照片集中导入 Photoshop 中

图 10-10　此处无须自动对齐

步骤 3：照片导入 Photoshop 中后，从最下方图层开始处理。对每个图层（原片）上的流星单独建立蒙版，然后合成到背景银河图层上面。

首先对最下方的图层建立全白的蒙版，方便观察和确定选取范围，如图 10-11 所示。

图 10-11　从最下方图层开始建立蒙版

步骤 4：如图 10-12 和图 10-13 所示，使用黑色画笔在图层上涂抹，划定只包含流星的区域。如有必要，可以按住"Alt"键同时鼠标单击蒙版，检查画笔的涂抹范围。

步骤 5：直接按住"Command+I"组合键进行反选，可以看到此时的流星已经被单独抠选了出来，叠加在背景银河图层之上，如图 10-14 所示。

接下来要做的是对流星进行位置的调整和明暗的优化，使流星显得更加真实、合理。

图 10-12　使用黑色画笔在图层上涂抹

图 10-13　在蒙版界面检查涂抹范围

图 10-14 将流星叠加在背景银河图层之上

步骤6：结合天文学知识，我希望流星能够位于银河中心附近，这样更加符合英仙座流星雨辐射点角度，从构图上来说也更加美观。

直接单击"移动工具"图标，鼠标单击流星，然后将流星拖动到满意位置，如图10-15所示。

图 10-15 调整流星的位置和角度

步骤7：接下来将流星适当提亮。展开"曲线"下拉列表，建立调整图层，再按住"Alt"键、单击下方的流星图层，即可确保曲线的调整效果只对流星部分产生作用，如图10-16所示。

图 10-16　建立调整图层并确定流星的调整范围

此时，将曲线向上拖动，即可明显发现流星变亮，与背景的星空区域形成了明显的差距，更加突出，如图10-17所示。

选中背景银河图层、原片图层和调整图层，按下"Alt+Command+Shift+E"组合键，进行合并并产生一个新的图层。至此，完成了一颗流星的处理。

步骤8：之后的操作与前面完全一致。在导入的数十张照片中，对每个图层的流星单独建立蒙版、抠选出来，然后调整位置和亮度，最后叠加到背景银河图层之上。

如此循环，就能得到一张满意的流星雨作品。

图 10-17　提亮流星

本章总结

　　流星雨摄影是在熟练掌握了银河摄影的基本操作之后所能尝试的进阶题材。相较于银河摄影，流星雨出现的位置和视觉效果更加难以捕捉与预测，后期合成素材的过程也会涉及专业级的图层与蒙版操作，这都决定了流星雨的拍摄与后期处理需要更精湛的前后期技巧及一定的运气。

　　"未知"恰恰正是星空摄影魅力无穷的地方：在按下快门之前，我们永远不知道这次能拍摄到什么样的画面。

后 记

在学习了本书的十个章节之后，相信影友们已经对星空题材的摄影有了一定的了解。

本书应该是影友们星空摄影的一个起点，而不是终点。

本书既是影友们追逐星空的起点，使用在本书中所学的前后期知识去大胆尝试，用自己的摄影装备和所拍的照片进行练习，最终创作出真正属于自己的作品，并且一点一点地使自己的作品变得更加优秀。这是一个真正提升的过程。

本书也是影友们学习知识的起点，硬件装备和修图软件的快速更新迭代决定了谁都无法一劳永逸。在构建了自己的知识体系之后，影友们依然要了解新器材的功能和新技术的使用方法，以使自己的作品不至于落后于时代。

最后，祝各位影友能够永远不忘初心，带着相机、背上行囊，在追逐星空的道路上越走越远。

丁逸峰 2021 年 11 月于武汉